漫畫與連環畫藝術

威爾·艾斯納 著　　陳冠伶 譯

COMICS AND SEQUENTIAL ART

PRINCIPLES AND PRACTICES FROM THE LEGENDARY CARTOONIST

WILL EISNER

A Will EISNER Instructional Book

迎向漫畫超能力的時代！

漫畫在台灣歷經被視為兒童「不良讀物」的時代；躍升至今日為文策院重點挹注的文創位階，一路走來，可以說是篳路藍縷！放眼當今，美國與日本的影視產業，除了得力於數位特效的加持之外，以原創漫畫文本為內容的商業手法，早就屢屢締造了票房佳績！然而，在台灣，漫畫、插畫、圖像小說等視覺語彙的教學、創作環境與相關課程，卻還遠遠不及隸屬同樣基因族譜的動畫和遊戲！

看到本書《漫畫與連環畫藝術》的中文譯本出版，一方面覺得它遲到了！另外一方面，則是慶幸它終於填補上述的缺憾！

本書作者威爾・艾斯納可以說是美國漫畫界教父級的重要人物，《閃靈俠》是他的代表作；美國漫畫界的奧斯卡「艾斯納獎」，即是以他的名字命名。本書是他任教於紐約視覺藝術學院時，精心反覆思考漫畫形式的當紅教材。開宗明義，艾斯納率先以「書畫同源」的概念，論證了文字和圖像兩者在漫畫中的要義與彼此加成的效益。繼之，深入闡述連環漫畫立基於畫框、景格營造「時間感」的視覺敘事特性；對於角色的肢體語言，其中所蘊含的神奇魔力，本書更是舉例鮮明豐富，毫不藏私，非常有參考價值！最難得之處在於，本書歷經無數次再刷，依然隨著數位出版的局勢轉變，去蕪存菁，增添了數位時代的漫畫觀察！

不容否認的，漫畫的精髓不僅僅是作者專注於連環鋪排，畫出框格的形式表現，漫畫根本就是創作者與讀者、社群溝通的藝術形式！二十一世紀的今日，漫畫可運用的媒材相對豐富多元，創作者的圖像符號也不再侷限於寫意或是工筆，而故事所能刻劃的主題，無論是針砭時代抑或奇幻詭魅，完全沒有疆界！可以肯定的是，在這個強調媒體識讀的時代，閱讀本書，一定會大大增強我們視覺語彙的超能力！最終，每個人也都能來個「漫畫」幾筆！

<div style="text-align:right">

石昌杰

國立臺灣藝術大學多媒體動畫藝術學系教授

</div>

推薦序 2

當我們眼睛一睜開,所觸及的就是圖像。

我一直相信圖像的表達比文字來得早,一定是見到一人、一草、一山之後,人再去賦予文字,而文字的開始即是簡單的線條構成,也就是「畫」出字來應用在人所眼見的紀錄與溝通,關於圖像演變文字的過程在這本書中就有提到。

漫畫這門學問少有人去進行研究與分析,從初期的單幅圖像敘事,後來發現單幅不足以表達而增加為多格,多格就加入關於分鏡的技術,到後來演變成加入文字的連環圖。雖然這本書是以美漫做為例子居多,可是在閱讀過程中,作者提到關於漫畫的時間控制、景框(分鏡)、表現解剖學(人物動作和表情)、寫作與漫畫(對話框擺設與台詞)與漫畫的應用(表演)等註解時都讓我心有戚戚焉。如電影《一代宗師》片末的一句台詞:「千拳歸一路」。

作者提到「漫畫藉由文字與圖畫交互出現,形成蒙太奇(montage)的效果,讀者需同時運用視覺與文字的解讀能力來閱讀。」這段話明顯是從閱讀者的心理層面來寫,但站在漫畫創作者的立場,則更需提醒創作者要站在更高的角度看整件事。

舉例來說,我們都曾到過某個風景區,創作者就像是導遊的身分,而讀者是觀光客。如果導遊具備的能力不足,無法安排好的參觀動線、行程時間(如在漫畫中未能妥善安排內容緊湊度、呈現的順序與敘述的方式等)那這趟觀光勢必是一場惡夢。並非風景區(故事)不好,是導遊(創作者)出了問題,觀光客(讀者)是無辜的。

而這本書的作者是個好導遊,他能帶著大家一步一步的瀏覽關於漫畫的風光。

<div align="right">

阮光民

《用九柑仔店》漫畫家

金漫獎青年漫畫獎 / 年度漫畫大獎得主

</div>

推薦序 3

近年來，由於好萊塢電影的關係，台灣由許多人透過超級英雄作品，開始對美國漫畫感興趣，進而想要理解相關的文化。然而，要探索美國漫畫演變的過程，就必須理解身為「前身」的連環畫。

連環畫最早是刊登在講述社會時事消息的報紙上，因此內容不管是諷刺、冒險、幽默，甚至科幻，都反映當下的社會與文化，可以說對應著現實的不同面貌，讀者也能藉此感受到作者如何用圖片來表達自己的想法。

在這本《漫畫與連環畫藝術》中，我們能透過美漫界的大師威爾‧艾斯納，對於漫畫這個體裁多年的研究資料做為基底，用文字和圖畫來解說範例，一同認識它的演變。

我對這本書能夠問世感到非常高興，因為台灣人熟悉的漫畫往往是日本作品，卻忽略同樣是娛樂大國，美國漫畫能如此興盛的原因。在本書解析內容當中尤其讓我驚艷的，就是分析如何在同樣的動作架構之中，運用不同的台詞、光影、性別、架構、背景、故事，就能呈現出多樣化的主題與氛圍之技巧。

這種看似簡易，實則複雜的作畫過程，其實才是最能看出漫畫家功夫的地方。使讀者能夠快速理解這種過程，並藉此延伸討論相關的文化與歷史，是本書的最大特色。

希望各位不論是喜歡漫畫、超級英雄、文化、藝術，甚至是歷史的人，都能透過《漫畫與連環畫藝術》理解到「漫畫的創作，其實是非常偉大的。」

方世欽（POPO）
歐美流行文化產業分析專家／美漫達人

目次

原版編者序

威爾·艾斯納的《漫畫與連環畫藝術》（Comics and Sequential Art）再刷近三十次，在現代漫畫界中，已成為最主要且經典的漫畫理論與方法專書。自 1985 年第一次出版以來，艾斯納定期更新並修改內容，意在使其三本書成為「活」的教材，讓讀者願意珍藏，並能派上用場。承續這項精神，在艾斯納離開人世之後，此書由 W.W. 諾頓公司所出版，這是首次由不同出版社所接手，並整合了內文中新增的修改變動，以表對艾斯納的敬意。

本書和艾斯納的另一本教學書：《Graphic Storytelling and Visual Narrative》，原本是由名為 Poorhouse Press 的小出版商發行，艾斯納自己兼職經營該出版社，而他已故的兄弟彼得則在退休數年後成為主要負責人。艾斯納不僅是一流的創作者，也是胸懷抱負的商人，他決定自己出版教學書籍，以在漫畫產業各個面向都占有一席之地。（艾斯納的教學書三部曲最後一本《Expressive Anatomy for Comics and Narrative》在他辭世後才首次出版。）

艾斯納本人其實只負責了 Poorhouse Press 的編輯工作，其餘所有圖像小說、雜誌與漫畫書的發行與設計，皆交由美國國內外專業團隊負責處理。在他漫長的漫畫職涯中，其實並未真正經營過出版事業。因此，原本 Poorhouse 的版本雖然再刷了幾十次，證明了銷售上的成功，但缺乏現今精密掃描器與專業藝術指導的輔助，使得印刷品質不佳。多數的插畫，包括艾斯納自己的作品，都只使用簡易的複印紙拼貼排版，或是以差強人意的影印本交付 Poorhouse 印製，轉印出來的效果非常不好。

在這本全新的諾頓版本中，我們從現在所有能夠取得的資料裡，直接掃描讀取艾斯納的原始作品（其他藝術家的作品我們也採用相同作法）。有些部分我們選用了不同於原書的圖片，包括艾斯納刪除不用的遺珠作品。

為承襲艾斯納的意願，我們更新了書中的內容，移除過時的元素，以反映現在的漫畫產業與科技趨勢。此外，也修正了文法錯誤，並新增一些句子以確保說明清楚。在美國卡通研究中心（The Center for Cartoon Studies）的詹姆斯·史登恩（James Sturm）的幫助下，書中多了「側邊欄」並新增許多現代藝術做為範例。與艾斯納合作創作《狼蛛》（John Law）的蓋瑞·夏隆納（Gary Chaloner）貢獻他的專業，協助我們更新日新月異的數位漫畫資訊。瑪格麗特·馬隆尼（Margret Maloney）細心並認真地幫助我們更新並完成最終手稿。因為史登恩的建議，本書想呈現的要素，都交給了在漫畫領域中資歷深厚且專業出群的設計師，蜜雪兒·佛拉娜（Michel Vrana）與葛蕾絲·鄭（Grace Cheong），她們將本書重新設計得既專業又優雅。最後必須感謝安與卡爾·艾斯納（Ann Eisner and Carl）、南西·葛洛柏（Nancy Gropper）的指導與對本書全力的支持與肯定，以及諾頓公司的包柏·威爾（Bob Weil）與盧卡斯·惠特曼（Lucas Wittmann）一路以來的監督與幫助。我們有信心，連作者艾斯納本人肯定都會對這本作品感到滿意。

Denis Kitchen

丹尼斯·肯契恩（Denis Kitchen）

作者序

連環畫是透過圖片、圖畫與文字的配置，結合藝術與文學的形式來敘說故事的創意表達方式，具有獨特的美學。思考並研究其中的奧義，是本書的主要目的。本書將經由普世應用於連載漫畫與漫畫書中的技巧與架構，來深入探究連環畫這項藝術。

連環畫是一種古老的藝術形式，亦是一種表達方式，到了現代社會演變成廣為閱讀的連載漫畫、漫畫書與圖像小說，並在過去一個世紀的流行文化中占有無可否認的重要地位。有趣的是，連環畫直到相當近期才成為一門獨立學科，與電影學科並駕齊驅，不過兩者相較之下，連環畫其實先於電影出現。

毫無疑問地，漫畫在世界各地皆廣受歡迎。然而，由於漫畫的應用、主題選材和鎖定的目標讀者等原因，數十年來始終為學術界所忽略。漫畫結合了設計、繪畫、誇示諷刺畫（caricature）和寫作等數種主要元素，但當這些元素早在學術界廣受重視時，整合這些元素的漫畫，卻花費很長的時間，才在文學、藝術與比較文學的領域中獲得一席之地。我認為學界對於漫畫如此晚近且遲來的接受，無論是漫畫工作者或評論家都難辭其咎。

對於漫畫教學的關注漸漸開始在該領域中形成更好的風氣，提倡創作更有價值的漫畫主題內容，幫助漫畫藝術形式的發展。於 1985 年第一次寫作這本書時，我擔心除非有更多作品能闡述更為重大的主題，否則做為一種藝術形式，漫畫將難以被嚴肅地重視。如同我常告訴我的學生：「只有偉大的作品是不夠的。」不過欣慰的是，自從首次出版《漫畫與連環畫藝術》（Comics and Sequential Art）以及《Graphic Storytelling》之後（在編者序中提到，第三本教學書《Expressive Anatomy for Comics and Narrative》在威爾‧艾斯納辭世後才出版），有愈來愈多創作漫畫的藝術家與作家，致力於追求更廣、更挑戰智力的主題，並開發出愈加廣大的讀者群。

連環畫的本質十分特殊，必須受到漫畫工作者與評論家更加嚴肅地關注與討論，而這也是我出版此書的用意所在。隨著現代圖像科技快速發展，圖像世代崛起，人們將變得更加仰賴視覺溝通（visual communication），對於連環畫的重視與討論已是無可避免。

本書的內容源自於我刊載在《閃靈俠雜誌》（The Spirit Magazine）上的系列文章，也是從我在紐約市視覺藝術學院（School of Visual Arts in New York City）教導的連環畫課程內容所衍生出來的文章。擬定課程大綱時，我才了解到，漫畫這門藝術形式所要求的技能之多元、思考能力之深刻，遠比我以及其他當代創作者所認知的更為博大精深。我合作過或談話過的漫畫工作者中，基本上許多人都是依據內心情感反應來創作，鮮少人有興趣花時間檢視漫畫的形式。多數時候，他們還是著重於發展自己的繪畫能力、考慮目標讀者與市場需求。

於是我開始將複雜的漫畫形式解構成不同部分，我致力於探討至今被歸類於「直覺」的各項漫畫要素，並試圖檢視漫畫藝術的規範為何。我發現漫畫更像是「溝通的藝術」，而不只是「表現藝術的應用方式」而已。本書的目的，在於探討世界上最受歡迎的藝術形式：漫畫，以及其理論與實作方法，針對學習者與專業人士，激發思考並提供實用的技巧。

––––––––––

撰寫謝詞時總是很難周全，不僅難以公平地感謝出版這本書時曾經幫助我的人，也容易遺漏曾間接幫助過我的人。我想感謝湯姆‧英格（Tom Inge）教授，在發想寫書的時期，他鼓勵我完成這本書；謝謝凱瑟琳‧隆伍德（Catherine Yronwode）慷慨地幫助，以及在編輯上的協助；還要感謝我在視覺藝術學院上百位的學生們，我很開心那些年能與他們共度美好時光。正是因為引導學生發展對連環畫的濃烈興趣，與回應他們的學習需求，讓我得以在過程中發展出本書的架構。

Will
EISNER
威爾‧艾斯納

第 **1** 章

漫畫做為一種閱讀形式

現代社會中，報紙上每日連載漫畫、漫畫書以及近來的圖像小說（graphic novel）成為最常見的連環藝術表現媒介。數十年來，由於發行者並不打算將漫畫打造成值得珍藏的作品，連載漫畫與漫畫書皆以品質低劣的新聞紙印刷而成。此外，用來印刷連載漫畫或漫畫書的印刷機通常非常老舊，甚至無法保證印出來的色彩能校準正確或線條清晰。但隨著漫畫做為一種藝術形式的潛力愈加彰顯，品質更佳也更昂貴的漫畫出版品也愈加常見。光鮮亮麗的全彩漫畫，吸引品味更為挑剔的讀者，而以高級紙印刷的黑白漫畫書仍具有一定數量的支持者。讀者的歡迎與支持，使漫畫能持續以一種閱讀的形式，不斷成長進化。

最早的漫畫書中只隨機收錄了許多短篇特輯漫畫（約 1934 年）。過了約七十五年後的現在，多數人認為一部完整的「圖像小說」須有既定的架構。從整體來檢視一部漫畫時，作者如何有效運用與安排獨特的元素，將成為該漫畫的語言特色。美國連環畫的「語彙」持續不斷發展，二十世紀初，每日連載漫畫首次在報紙上出現就廣為讀者接受，特別對多數年輕人而言，漫畫更成為他們兒時習慣的閱讀形式。漫畫用以溝通的「語言」，仰賴創作者與讀者共同熟悉的視覺經驗。現代讀者很容易理解圖文混合的表現形式及一般的文字閱讀方式。廣義而言，漫畫是可以被「閱讀」的。

1977 年湯姆・沃夫（Tom Wolf）於〈哈佛教育評論〉八月號中（Harvard Educational Review）總結道：「過去百年來，只要與閱讀有關的主題，通常直接與識字能力（literacy）畫上等號。學習閱讀一直以來都意指學習「閱讀文字」，但是，關於閱讀的定義逐漸受到更進一步的檢視。近來研究顯示，「閱讀文字」不過是人類廣大總體行為中一個項目罷了，其他還包含：解讀符號、整合與彙整資訊等等。的確，閱讀經常被視為認知上的行為，閱讀文字則是這種行為的其中一種表徵，但還有很多種，例如閱讀圖片、地圖、路線示意圖、樂譜等…」

百年以來，許多漫畫家與連環漫畫藝術家發展出形形色色的獨門功夫，研究文字與圖畫如何交互作用。我深信在他們研究過程中，肯定已達到使圖畫與文字完美交融之境界。

漫畫藉由文字與圖畫交互出現，形成蒙太奇（montage）的效果，讀者需同時運用視覺與文字的解讀能力來閱讀。在漫畫的世界中，藝術領域（如透視〔perspective〕、對稱〔symmetry〕與線條〔line〕等）與文學領域（文法〔grammer〕、情節〔plot〕與句法〔syntax〕等）的元素彼此交疊重合，因此閱讀圖像小說屬於感知美學以及發展智力的行為。

總結來說，沃夫對於閱讀的反思提醒了我們，瀏覽文字與圖像是十分相近的心理過程，也就是說，圖畫與文章的架構其實很相像。

簡單來說，漫畫運用一系列重複的圖畫與標誌性的符號，而當這些東西不斷重複被使用來表達特定意義，最後會變成一種獨特的「語言」；如果可以，甚至能變成一種文學形式。正是透過規律性地應用特定元素，才創造出了漫畫的「文法」。

舉例來說，《閃靈俠》〈傑哈德・席諾柏篇（Gerhard Shnobble）〉故事的最後一頁描繪了傑哈德的死亡，因他決心要向這世界展現自己飛翔的能力，但即被流彈射中身亡，於是他的祕密便隨其空洞的死亡而遭永恆埋葬（見圖1）。

這篇故事的最終頁描繪了傑哈德遭到來自屋頂上的槍擊流彈波及而死。第一個分格（panel）是整個故事的高潮部分，此分格中描繪的動作，可以如語句般分解來說明。首先這場槍戰是結合主詞、動詞與受詞的「謂語」，而後續的打鬥則是「子句」。造成槍戰的是反派壞蛋（主詞），而傑哈德則是受害者（直接受詞），畫面中也有許多的修飾詞，如副詞砰砰（Bang，Bang），以及視覺語言的形容詞，如人物的姿態、動作與齜牙裂嘴的表情等。

第二個分格則為次情節作結，並同樣運用了角色的身體語言，以及圖像設計來描繪謂語（槍戰）。

至於最後的轉折，則需要讀者打破從左至右的閱讀習慣。視線會先隨著氣流的線條，往下穿越模糊的背景，停在地上的屍體上，然後又往上看到中間網點（half tone）的雲朵裡（編按：圖中飛翔的傑哈德四周有細微網點，此版本中已不明顯了。）有重生的傑哈德。如此讓視線由下又往上「反彈」，是非常獨特的視覺敘事手法，讀者會根據物理原則（如重力和氣體等）來「閱讀」這條視覺路徑。

而左邊的文字補充了圖像未表達的概念，手寫的文字風格與傳達出的訊息相輔相成。而文字的處理手法，也是視覺藝術的一環，亦是漫畫語彙的一部分。

文字做為一種圖畫

字體（lettering 手寫或印刷體）若以圖像的方式來處理，可以烘托故事效果，並成為意象的延伸。在故事情境當中，字體能展現情調，可做為敘事的橋樑，並暗示場景中的聲響。以《與神的契約》（A Contract with God）中一幅場景為例，我刻意以石板文字的形式呈現，呼應宗教遵守戒律的概念（見圖2）。

《與神的契約》的書名意義透過運用基

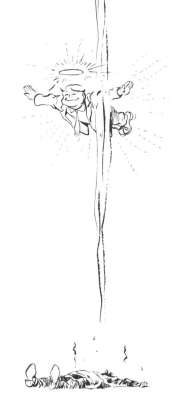

於是…就這樣死了…
傑哈德·席諾拍往地上撲去
就此殞落。

然而，別為他
所哭泣…

反而該為全人類
流淚…

望著他遺體被運走的人群
無一人知曉
或甚至懷疑過
就在今日，傑哈德·席諾拍
曾經**展臂飛翔**。

圖1

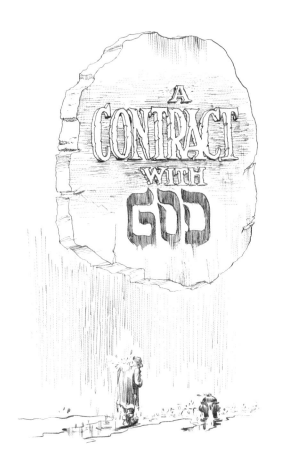

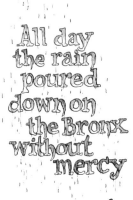

圖 2：與神的契約

整天大雨傾瀉／無情地澆淋在／布朗克斯區／下水道氾濫／而水位高漲／溢滿道路與街區。

- -

上圖：在此的字體風格呼應畫面中的天氣。雨打濕的字樣柔和了文字較為機械性的一面，並轉化為對圖畫的助力。

督教故事中常見的石板而得以彰顯。我選擇石板，而非羊皮紙或一般紙張，意在隱喻永恆性，同時多數讀者看到石板，也能喚起對於刻在石板上的摩西十誡的印象。石板上的藝術字字體也精心設計過，帶有希伯來文與壓縮版的羅馬文的風格，能呼應主題的風格與感覺。

在文字與藝術琴瑟和鳴的另一個例子中，你會發現對文字的理解方式也會受到字樣的影響。下一頁的圖 3 來自《閃靈俠之恐怖鬼故事記事簿》（The Spirit's Case Book of True Ghost Stories）。對話的文字以作者希望讀者「聽」起來的感覺來呈現，因此文字樣式會喚起讀者特定的感覺，而為圖畫增添更佳的效果（見圖 3）。

圖 3：（次頁）請比較此圖與上方圖中的藝術字字體風格和處理方式。在此，字體表現出恐怖的效果，暗示著暴力、血腥與憤怒，因而使文字與圖畫有更直接的關聯。

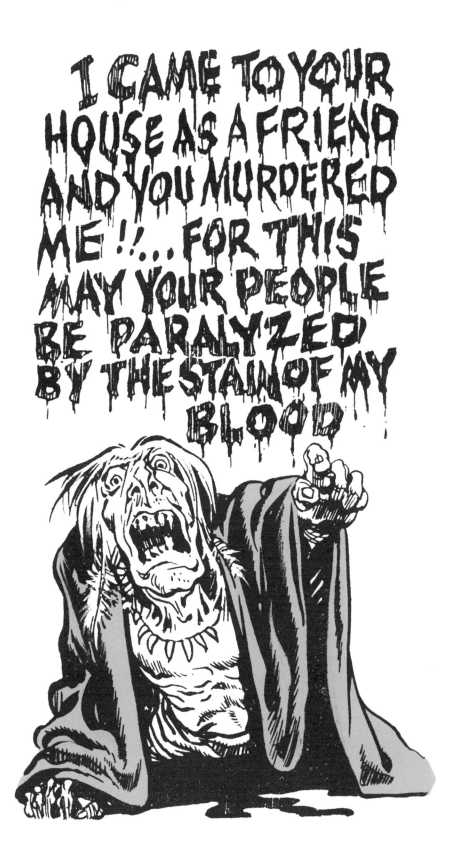

我以朋友的身分 / 來你家作客 / 卻慘遭你毒手！！…為此 / 我要你們 / 血債血還

第 **2** 章

意象

文字與圖畫是漫畫運用的兩項基礎溝通工具，其實這樣畫分太過武斷了，但在現代社會中，文字與圖畫被視為兩個獨立的學科，所以這樣的分法仍可成立。字畫本同源，藉由兩者的巧妙運用，將可從中挖掘出創意潛能。

將這兩種不同的藝術形式混合早已不是新鮮事。自古以來，早有並置兩者的表現手法。中世紀時期，肖像畫中常會加上人物的題文（inscription），但十六世紀以後，這樣的做法漸漸沒落。因此，當畫家想傳達超越圖畫層次的事物時，只能依靠人物的表情、姿態與象徵性的背景等來達成。到了十八世紀，題文的形式又重新出現在大報與大眾出版品。二十世紀時，藝術家以大眾為對象，創造具有故事性的作品時，試圖想透過完形心理學（gestalt，動態的整體模式，又稱格式塔），一種綜合各種元素而形成的語言，以一系列編排過的分格，做為表現複雜的思想、聲音、動作與概念等之手法。如此便能延伸擴展圖畫的表述可能。而在這過程中，現代敘事藝術，也就是俗稱的「漫畫」（comics，法語稱為 bande dessinée）也開始逐步發展。

如今，漫畫的形式仍在繼續演變。過去二十世紀，連環畫藝術「語言」的發展仍以紙本印刷（print media）為主，如漫畫雜誌與報章連載漫畫等。但到了現在，新的數位技術更是讓本書提到的基本說故事原則又有了更進一步的延伸與發展。

意象做為一種溝通方式

對圖畫的理解需仰賴人類共通的經驗，因此漫畫家需了解讀者的生命經驗，才能表達出易懂的訊息。漫畫家需喚起自身以及讀者心中存有的影像，而與讀者之間發展互動關係。這樣的溝通方式能否成功，端賴於讀者能否輕易辨識出圖畫的意義，並從中感受到情感共鳴。因此，漫畫家的繪畫技巧，與能否利用普遍易懂的圖畫形式至關重要。風格與技巧的正確性會成為圖畫的一部分，並決定圖畫表達的意義。

除此之外，現代連環畫家有許多媒材的選擇，像是傳統的紙本印刷，或線上公開的數位出版，或結合兩者使用。無論是哪種都有其優勢、不同的技術、銷售通路和目標讀者市場的選擇，也有各自的粉絲讀者群，甚至有時還會彼此重疊。

文字做為圖畫

字詞由文字所組成，而文字的發明源自於象徵性的圖畫，圖畫則發明自現實世界中常見的形體、物體、姿態以及現象。因此，隨著文字的使用愈加複雜，文字本身便被簡化且變得抽象了。

中文與日文的象形文字發展過程中，純粹的視覺意象與慣例使用的衍生性文字符號互相結合。最終，文字中含有的視覺圖畫變得次要，單以符號便能創造出新風格，因此象形文字才漸次轉變為如今的文字。書法（calligraphy）的藝術亦是由符號演繹為一種藝術形式，每一個字皆具有美感與韻律感，為象形文字增添了不同的面向。假如從卡通畫家的風格對其創作角

色與作品有何影響來思考的話，書法藝術與現代漫畫其實頗為相似。

在中國書法藝術中，筆畫的風格存在於下筆時激發出的美感。這就像是芭蕾舞者跳著前人流傳下來的舞步，但在舞動的瞬間，卻能展現出個人獨特的詮釋，從固有形式中引出更宏大的境界。在漫畫藝術

上圖：以兩種不同筆觸風格書寫的中國文字或象形字。

中，畫家風格、下筆的筆壓、強調的重點、勾勒的方式皆會表現出漫畫的美感，並表達漫畫欲傳遞的訊息。

當以特殊的手寫風格表現文字時，自然會傳達不同的涵義，這就如同語調的抑揚頓挫和聲調高低也會影響話語傳達出的意

圖4：埃及象形文字　　圖5：中國象形文字

上圖：在漫畫中採用書法風格繪畫「信仰崇拜」的象形符號產生的效果。

上圖：透過具有氛圍的光線效果，使三個分格中的崇拜符號產生細微的情緒差別。

義。現在讓我們一起看看古代象形字的運用是如何進展到現今的漫畫形式吧。圖4與圖5皆為代表「信仰崇拜」的象形文字，圖4為古老埃及象形文字，而圖5則是中國象形文字。

在現代連環畫中，代表「信仰崇拜」的「象形文字」能以不同的書法風格表現。透過不同的光線與氛圍，將呈現不同的情緒感受。最後，再加上文字，賦予更準確的訊息，讓讀者能清楚了解你想表達的含意。

當以特殊的手寫風格文字時，自然會傳達不同的涵義。

在此我們聚焦討論的是漫畫家的創意表現潛力，畢竟我們的主題是用圖像說故事。在漫畫家的手中，一個文字可以做為

上圖：我以相同的「信仰崇拜」象形符號為底稿，加上不同的文字與視覺細節。對白、臉部表情，與讀者熟悉的視覺物件（例如茅、建築物元素、服飾等），可以傳達出明確的情感訊息。

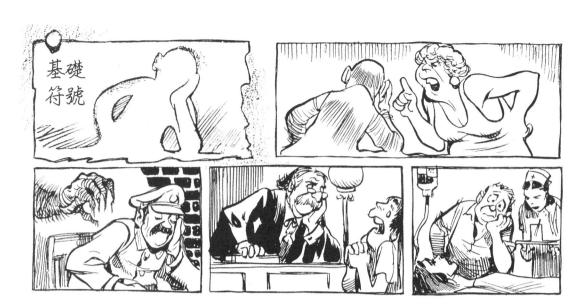

上圖：這個基礎符號主要源於日常生活常見的態度，透過文字、服飾、背景與人物互動（再加上其他具象徵性的姿態與此符號互動）等細節，來傳遞意義與情感。

表述整體情境的符號，編織出能牽引情緒的故事。

　　藉由操作看似虛無飄渺的結構，並理解人體解剖學，卡通畫家便可以開始描繪兼具深刻意義和複雜人性的故事。

沒有文字的圖畫

　　單純只以意象說故事是可行的，並不一定需要使用文字。下一頁的漫畫來自《閃靈俠》的〈瑜珈大師霍奇，第二集〉（Hoagy the Yogi, Part 2），首次出版於 1947 年 3 月 23 日。這則故事完全以啞劇（pantomime）的方式來表現（見圖 6 至 12）。透過一般經驗中常見的圖畫，不使用任何對白來加強劇情，也是可行的方式。

單純只以意象說故事
是可行的，並不需要
使用文字。

圖 6：（次頁）漫畫中出現的明信片也是故事中的一項元素，與人物同樣屬於視覺的表現方式，為外圍的敘事線。

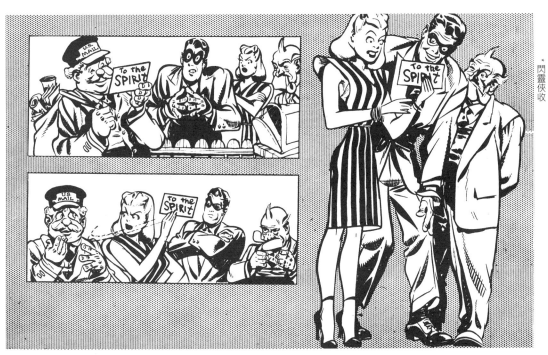

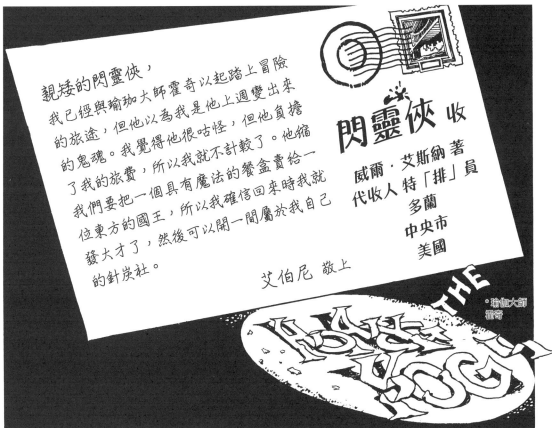

親矮的閃靈俠，

我已經與瑜珈大師霍奇以起踏上冒險的旅途，但他以為我是他上週變出來的鬼魂。我覺得他很咕怪，但他負擔了我的旅費，所以我就不計較了。他縮我們要把一個具有魔法的餐盒賣給一位東方的國王，所以我確信回來時我就發大才了，然後可以開一間屬於我自己的針炭社。

艾伯尼　敬上

閃靈俠 收

威爾・艾斯納 著
代收人 特「排」員
多蘭
中央市
美國

＊瑜伽大師霍奇

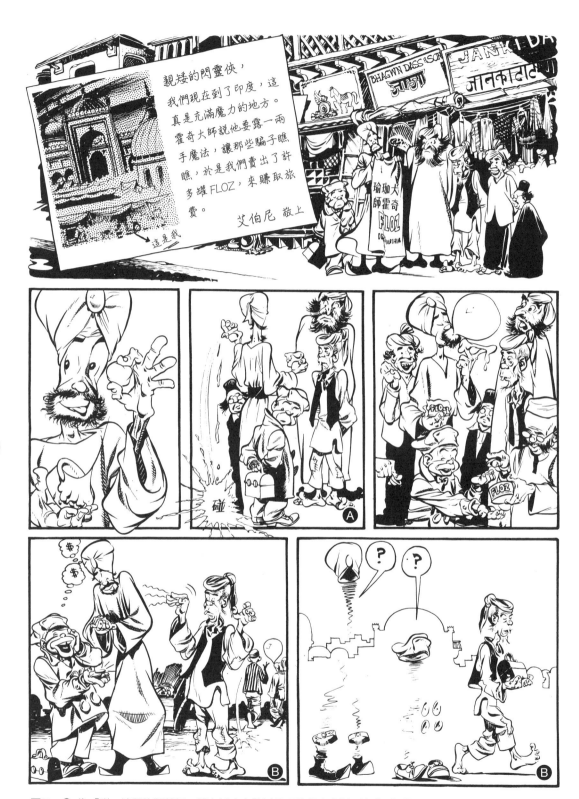

圖7：🅐 像「碰」這類的擬聲詞，讓在紙本上難以呈現的聲音得以形象化 🅑 像 $ 與 ？ 這類符號，是用來表現人物想法，而非對話。

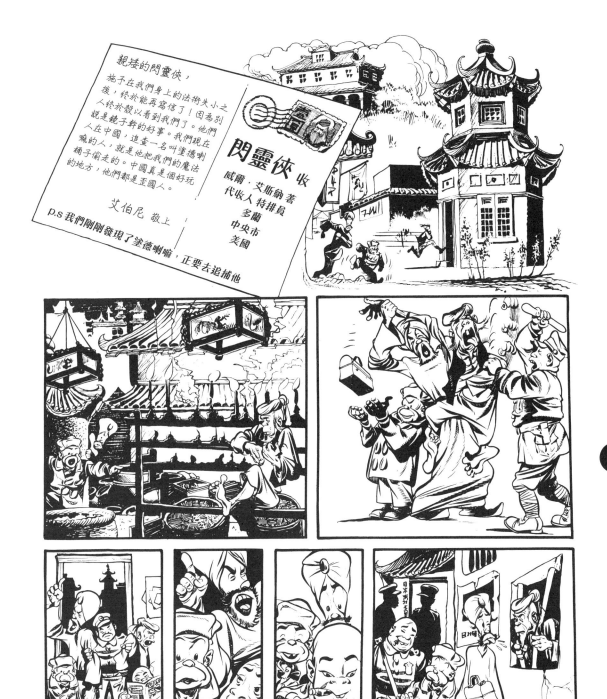

圖 8：劇情的進展速度會「強迫」讀者自行想像出人物對白，這是閱讀連環畫時常有的現象，而且效果極佳。
Ⓐ 漫畫中的明信片和信上的文字成為了符號與敘事的橋樑。這非常重要，因為啞劇的故事倚賴的是視覺語言，
故事節奏必須流暢，不能被打斷。Ⓑ 背景場景的變換告訴讀者角色的所在位置。

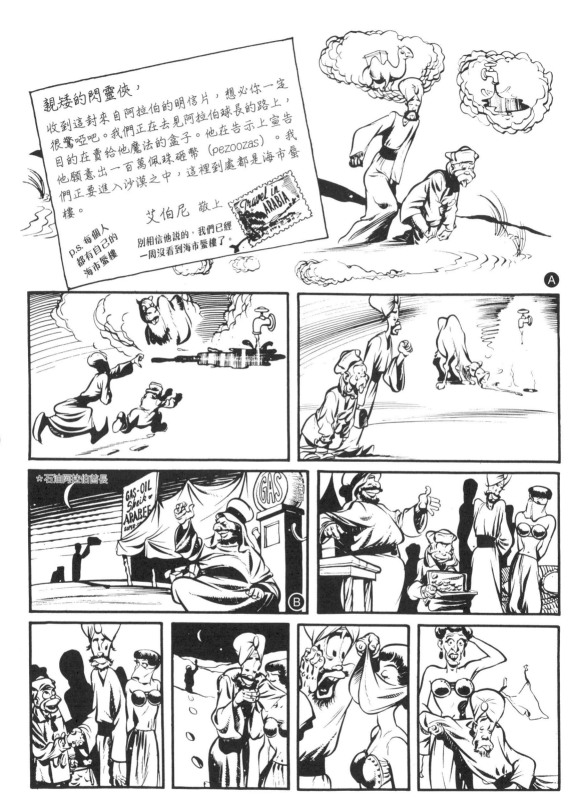

圖 9：**Ⓐ** 此分格中的漫畫對白泡泡（balloon）主要用途是表現人物的想法，也就是泡泡中的圖畫。**Ⓑ** 利用一般讀者熟悉的圖畫來表現行動（腳印）與時間（月亮）

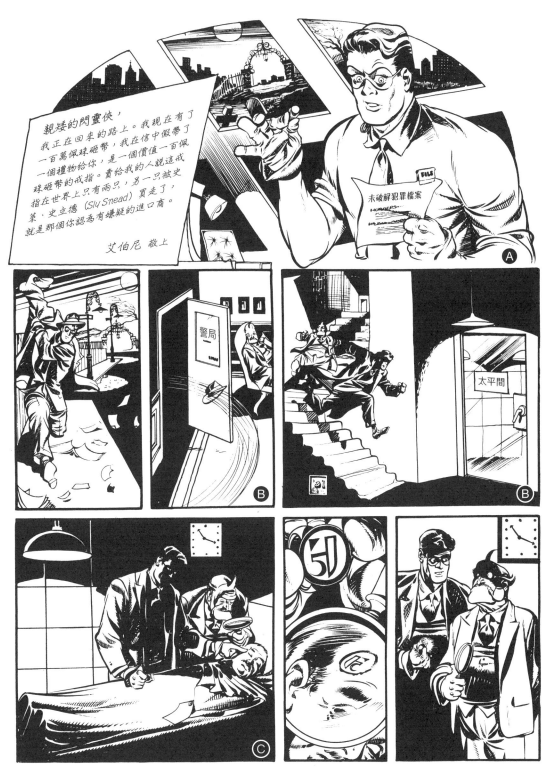

圖 10 ：Ⓐ 會影響故事敘事的臉部表情需以特寫處理。 ⒷⒸ 門上的標示牌和飄在速度線上的帽子都是敘事工具。固定在牆上的時鐘則用來表現時間的流逝。

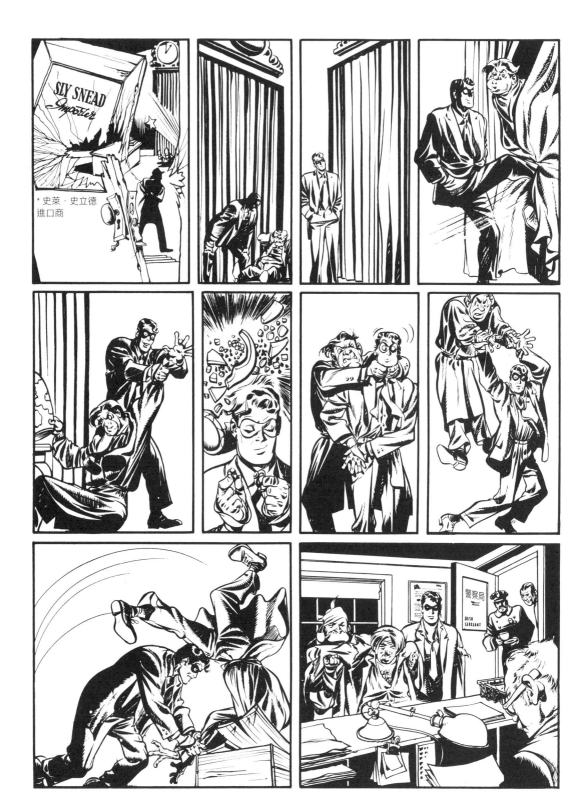

圖 **11**：一般來說在啞劇中，人物的表情與動作必須誇大，才能效果十足。

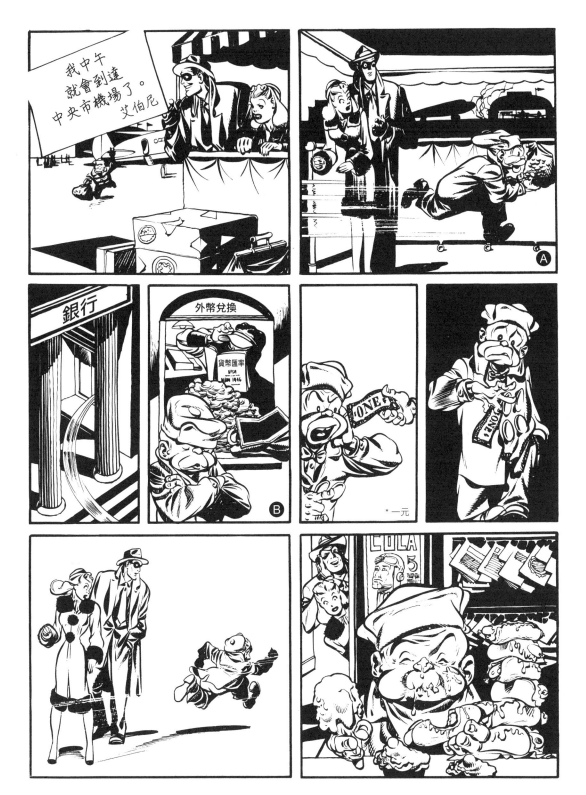

圖 12：Ⓐ 速度線標示出人物的動作，是視覺語言的一環。Ⓑ 背景畫不只是表示場景而已，也是敘事的一部份。

只透過一般經驗中常見的圖畫，而不使用任何對白
來加強劇情，也是可行的方式。

只透過一般經驗中常見的圖畫，而不使用任何對白來加強劇情，也是可行的方式。挪威卡通畫家傑森（Jason）以看似正經八百卻又帶有詩意的故事風格，廣受國際注目。他的漫畫結合了平凡的細節與超現實的元素，以慎重而精煉的手法探討各種貼近日常生活的主題，如童年、人際關係、死亡等。

下兩頁的漫畫節錄自他的漫畫集《噓！！！》（SSHHHH!），漫畫中的擬人化角色是傑森的著名角色之一，他正被死神跟蹤。這篇漫畫不加任何對白，卻加強了故事逗趣且幽默的風格，不但步調輕快，每一格內容也都很容易看懂，符合啞劇的說故事方式。就算是說不同語言的讀者，也能體會漫畫所呈現的普世價值。

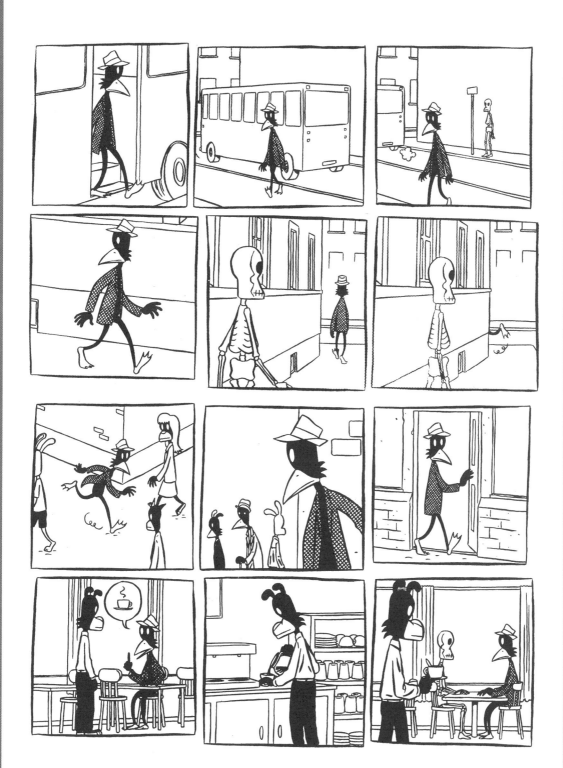

雖然不含文字的圖畫似乎是比較原始的圖像敘事方式，但其實讀者需要具備世俗的經驗與感受才能看懂。讀者的日常經驗與過往累積的觀察能力，對於解讀角色的內心世界是必要的。

連環畫在實踐上會遭遇一些技術上的困難，必須透過學習特定的技能才能解決。漫畫中的圖畫數量有限，不像在電影或動畫中，一個概念或情緒能利用上百張圖畫，以一定的速度與順序流暢表現，在紙本印刷中，漫畫家只能仿效動畫來製造這樣的效果。然而這絕非劣勢，反倒能發揮漫畫的特長，讓讀者可以在同一時間、從不同角度閱讀多張圖畫，這是電影所做不到的。

次頁的圖 13 的連環畫，是要讓讀者看著圖畫發想，自行填上對話，角色們到底說什麼其實並不重要。

舉例來說：

她：「喔，我就這麼過了一生，把青春都浪費在你身上。」

他：（沒有回應）

她：「你這蠢蛋…看看你自己！就是個廢物！」

他（在腦中思考著）：「我再也受不了了…她老是該死的嘮叨個沒停。」

她：「不要再每天坐在電視機前面了。你每天一事無成！一事無成！」

她：「你給我聽好，我無法再忍受下去了。」

日常生活經驗與過往累積的觀察力，對於解讀漫畫角色的內心情感是必要的。

這段漫畫來自《另一個星球上的生命》（Life on Another Planet），是另一個運用圖畫敘事的例子。這幅漫畫因主題的關係，特別講究「實在」的情感、以及複雜的關係互動，所以不大有模稜兩可的空間。編寫對白與設計漫畫風格就如同在書法藝術中，試圖結合字的涵義與適當的情感元素。

圖 13

第 **3** 章

漫畫的時間控制

一個現象的持續存在及其帶出的體驗，通常稱為「時間」，是連環藝術中不可或缺的維度。在人類意識的宇宙中，時間、空間及聲音在相互依賴的設定下結合，其中所包含的想法、動作、運動與移動都經由我們對其彼此關係的認知與衡量，而有各自的意義

人類活在空間與時間的浩瀚大海，基於這個緣故，我們早年的學習大半都花費在理解這些維度。聲音方面，可以用聽覺來判斷我們和音源間的距離；空間則大多由視覺來感知與衡量。時間較為虛幻，是透過回憶經驗來覺察並度量。在原始社會中，人們藉由太陽運行的軌跡、植物的生長，或是氣候的變化等視覺現象來判斷時間的流逝。到了現代文明社會，我們發明了像時鐘的機械裝置，幫助看見時間的流逝。判斷時間對人類來說非常重要，時間不僅對心理影響甚鉅，亦能幫助處理生活中重要事務。在現代，判斷時間的能力甚至被視為是生存的工具；而在漫畫中它是不可或缺的結構元素。

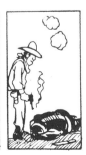

上圖：時間：漫畫的時間與現實世界相同，一個簡單動作立即導致一個結果。

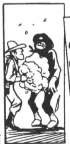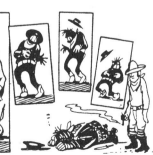

上圖：時間控制：動作的結果被刻意延伸、拉長，加強情緒的渲染力。

視覺敘事成功的關鍵在於表現時間的能力。人類仰賴對時間維度的認知來理解驚喜、幽默、恐懼等全方面的經驗，進而產生共鳴。圖像故事講述者將藝術構築在人類理解力的這座劇院當中。利用連續圖畫來表現時間推移的關鍵在於人類對時間的共同感受；相較之下，利用時間元素來控制時間，以傳達特定訊息或情緒時，漫畫分格便是一項關鍵的元素。

將時間納入創作之中，漫畫故事才能產生「真實感」。音樂或是任何其他聽覺的溝通形式是透過週期性的節奏或拍子來控制時間。在圖像中，時間的控制是透過幻覺與符號的編排來表現。

對話框

對話泡泡（balloon）是決定性的漫畫工具，它試圖捕捉現實世界中最為虛無飄渺的元素：聲音。對話泡泡在彼此之間、情節當中、與說話者間的位置，都會影響到漫畫中的時間感。對話泡泡彼此的相對位置，或跟說話人物動作或位置的相對距離，也就是說讀者，必須按照順序來閱讀，才能知道是哪位角色先開始說話。對話泡泡也引導我們的潛意識去認知說話的時間長度。

對話泡泡的閱讀習慣與一般閱讀相同（如在西方國家，閱讀順序是從左到右，由上到下），而且來自於最靠近的說話者。對話泡泡形式，是用從說話者嘴中冒出來的一條線，像是在馬雅壁畫上，以括號指向說話者的嘴巴（見圖14）。但隨著對話泡泡的形式愈加繁複而不再限於使用原始的圓框形狀後，對話泡泡的形狀也開始具有意義，並且成為漫畫敘事手法的一部分。

手寫字體永遠都是呈現漫畫分格與對話框文字最獨特、最生動的方式

由於對話泡泡的運用愈來愈廣泛，其外框形狀不再只用於表示人物對話，還能用來提供說話美術字的情緒和聲音之類的涵義（見圖15）。

而對話泡泡中的文字字體也反映了對話本身的性質與情緒。通常對話泡泡會顯現出漫畫家本身的個性或風格以及說話角色之個性。仿效外國語言風格的美術字即類似技巧，可以為角色加上聲調與其他面向的特質。而漫畫家有時為了讓漫畫看起來「正經」一點，會使用電腦字型而非生動的手寫字型（見圖16）。用電腦打字排版確實看起來更正式，只是同時也給人機械般硬邦邦的感受，破壞了的手繪漫畫的風格美感。

上圖：說話時嘴裡會吐出暖空氣而形成水蒸氣，因此將我們從水蒸氣聽到的話語，與水蒸氣圖畫結合，使說話的行為「視覺化」。在美國我們稱之為「對話泡泡」（balloon），義大利人稱之為「氣球話框」（fumetti），並且以 fumetti 一詞做為義大利漫畫的名稱。

圖 14

一般的發言方式

「代表想法的
對話泡泡」
也就是…
沒說出口的話

從收音機、電話、電視
或任何機械發出來的聲響
或是發言

圖 15

讀者的生活經驗
能幫助他們衡量漫畫中的
時間感。

讀者的生活……時間感。

圖 16：手寫與電腦打字字體呈現相當不同的個性。字體也能用於表現聲音與說話方式。

決定字體的處理方式時，總有美感與實用性兩方面的考量，尤其是當藝術家厭倦平淡的字體書寫工作，或不擅長創造字體的情況。手寫字體一直是呈現漫畫分格與對話框文字最獨特、最生動的方式。個人書法不可能會出現一模一樣的字，因此讓故事讀起來感覺更「人性化」。有些漫畫家甚至會「外包」這部分的工作給美術字專家。許多漫畫家和漫畫收藏家偏好完全手繪的原稿。假如漫畫在整體美感上不需要藝術家本人手寫的美術字，其實可以從網路上找到許多不同美術字與表現音效的字體——這其中許多都是從其他漫畫家獨創的美術字發展而來——愈來愈多漫畫家會為了節省手寫字的時間，改為採用這些現成字體。個人化的字體也可以建立在某人獨特的美術字風格上。此外，購買電腦字體也能省下不少自己手寫、或是雇用專業字體藝術家的成本。不過因為這類字體對要傳達的訊息有所影響，加上可能發生誤用的情況，使用起來務必謹慎。剛入門的漫畫家可能會將專為書本內文設計的字體用於漫畫，看起來一點都不搭調，也或許他不懂得如何選擇與對話泡泡搭配得宜的字型。像這樣的閃失，會產生突兀的感覺，使讀者無法專心閱讀。

漫畫框中的時間

愛因斯坦在相對論中主張，時間與觀察者位置的關係不是絕對，而是相對的。本質上，漫畫分隔（或漫畫框）正是實現這項主張的具體表現。漫畫框或格子的作用，不只是定義情節發生的空間邊界，也建立了讀者位置與場景的相對關係，並指出事件持續的時間長短。漫畫框雖然確實能夠有效地表現時間，但並非漫畫框本身的作用，而是連續閱讀一長串漫畫框時，才會產生時間感。漫畫框中的意像則擔任催化劑的角色。符號、圖畫與對話泡泡等元素彼此融合，構成內容，某些情況下，漫畫家會捨去框線，但效果不減。漫畫框可以分割場景，做為場景間的「標點符號」。一旦設定好先後順序，漫畫框就會成為判斷時間的準則。

在現代連載漫畫或漫畫書中，漫畫分格（或是框及格子）是轉場（transition）或是控制時間最重要的工具。場景之間的框線可以將故事中的動作裝載起來或分割成段落，也能將整體要陳述的內容拆分成小部分。對話泡泡是裝載人物話語和聲響的另一項工具，也能有效勾勒時間的進展。漫畫格子內，利用可識別符號描繪出的其他自然現象、動作、轉瞬間發生的事件等等，都成了用以表現時間的語彙。這些對於講故事的人，尤其是把讀者帶入故事情境而言，都是不可或缺的元素。敘事藝術

上圖：衡量時間的長短。摩斯密碼與音樂段落可用來比喻連環畫，因為這兩種表達方式都會運用到時間。

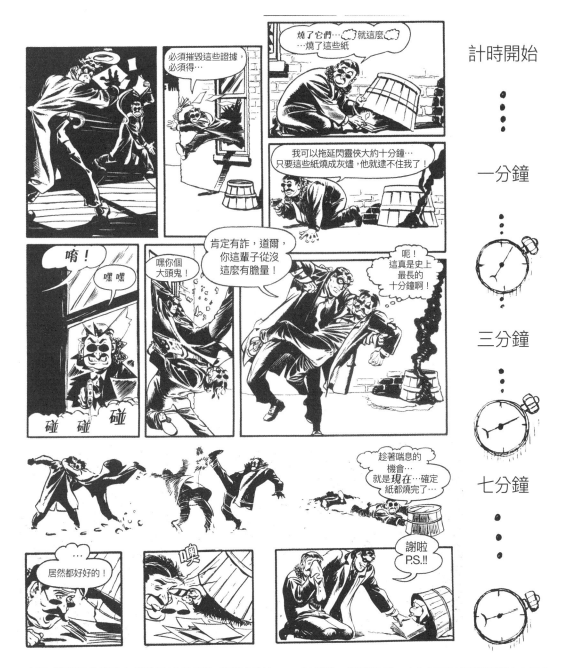

上圖：這段漫畫節錄自《閃靈俠》漫畫的〈愛的囚徒〉（Prisoner of Love），首次出版於 1949 年 1 月 9 日。故事著重闡述的就是「時間的控制」。人物的行動與燃燒紙本兩件事同時發生，旁邊還加上「計時」以營造一種懸疑感。人物打鬥的時間與預計木桶內紙本燒光的時間同步相關，而漫畫框的形狀也影響了故事節奏。

「視覺敘事成功的關鍵在於表現時間的能力。」

———————

艾利森‧貝克德爾（Alison Bechdel）的《歡樂之家：家庭悲喜劇》（Fun Home:A Family Tragicomic）是一部感動人心的家族自傳作品。作者並非以直線敘述故事，而是像回憶一般，不斷在時間線上來回跳敘。艾利森也擅於在幾十年間的回憶中游移時，讓故事中的時間暫時靜止。在下一頁的漫畫中，艾利森與她的兄弟在殯儀館看著爸爸的遺體。她運用五個正規的漫畫分格，仔細記錄下他們觀察到的細節，也給讀者帶來情感上的衝擊。

他的頭髮因為太過粗硬，每天都為了做造型
耗費精力，但現在他的頭髮被梳得服服貼貼，
露出了稀疏得驚人的髮線。

我不確定眼前的人是不是他，直到我看到了
他指節上小小的藍色刺青，以前他曾不小心
被鉛筆戳到那裡。

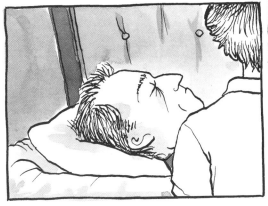
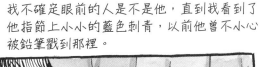

我跟兄弟們一點也哭不出來，窘迫不已，只
好久久看著遺體，直到覺得應該夠了為止。

要是嗅鹽的刺激效果是讓人悲慟到昏厥，而
不是讓人關掉所有情緒就好了。

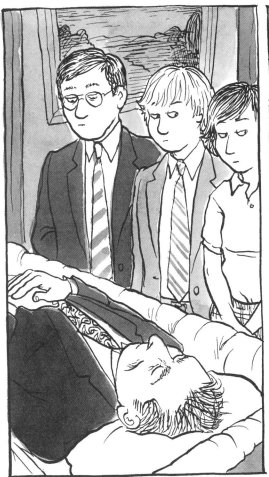

當殯儀館館長用手輕捏我手臂表達關懷安慰
時，我內心唯一激起的感受只有煩躁。

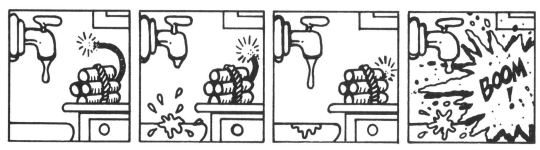

上圖：讀者的生活經驗，也就是對於「水龍頭上的水滴多久會滴下來」的認知，在這個漫畫中分成數個框格，讓讀者自行判斷時間過了多久，同時也凸顯了導火線引信燃燒的刺激感。事實上，就算沒有畫出引爆彈，讀者也還是可以感知到時間。

如果想在純粹裝飾效果以外尋求更高的境界，就可能會在故事中連結起一系列具有意義的事件與結果，以仿造現實情境並喚起讀者的共鳴，這時候，時間便是無可避免的成分。

描繪現實情境時，漫畫分格與對話泡泡是兩項表現時間感的重要工具。英國小說家與劇作家普利斯特里（J.B. Priestley）在其作品《人類與時間》（Man and Time）中簡明地總結了這點：「我們的時間概念源自於一連串的事件。」

下一頁的《閃靈俠》故事〈謀殺〉（Foul Play）於 1949 年 3 月 27 日出版問世，時間感對於表達情節中的情緒要素來說十分重要（見圖 17 至圖 23）。在故事中涵蓋一段劇情發生的時間雖然是必要的，但問題在於，光是提出事情發生的時間並不夠，因為資訊太過明確會讓讀者難以入戲。因此漫畫家必須在故事中施展可信的「時間節奏」。

為了做到這點，我加入了一些日常生活中常見的經驗，像是滴水的水龍頭、點燃火柴、刷牙、和走樓梯等，讀者自行填補進行這些動作所花的時間。

漫畫格子的數量與大小也會影響故事的節奏和時間的流逝。舉例來說，需要壓縮時間時會使用較多的分格；人物的動作可以分解的更細碎，而不像在較大型分格裡的動作那樣。當分格之間的距離排得愈近，時間流逝的「速」就愈快。

分格的形狀也是一項要素。要特寫某個動作時，格子形狀會是完美的正方形。但是要表現電話響起所引發的懸疑和威脅感時，可以在電話的那一格之前加上許多較小（較窄）的格子。在漫畫中，時間控制與節奏感都建立在動作與漫畫框格之上，彼此緊密相關。

圖 17：（次頁）此起始頁（splash page）漫畫示範如何掌控故事的時間感。一開始的兩個分格表現時間的流逝，到了第三個分格「屍體」突然從天上掉下來，造成驚人的效果，並摻雜著一些幽默的成分。

FOUL PLAY

*〈謀殺〉

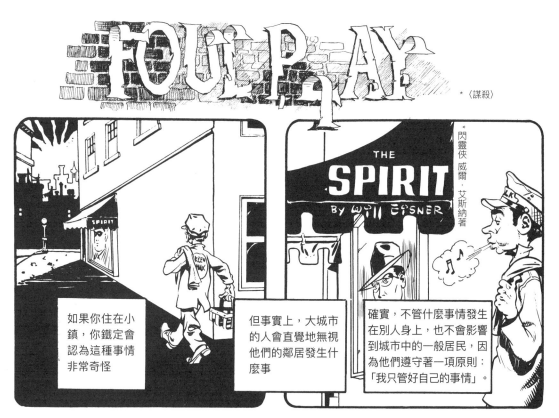

*閃靈俠威爾·艾斯納著

如果你住在小鎮，你鐵定會認為這種事情非常奇怪

但事實上，大城市的人會直覺地無視他們的鄰居發生什麼事

確實，不管什麼事情發生在別人身上，也不會影響到城市中的一般居民，因為他們遵守著一項原則：「我只管好自己的事情」。

*奇恩牛奶

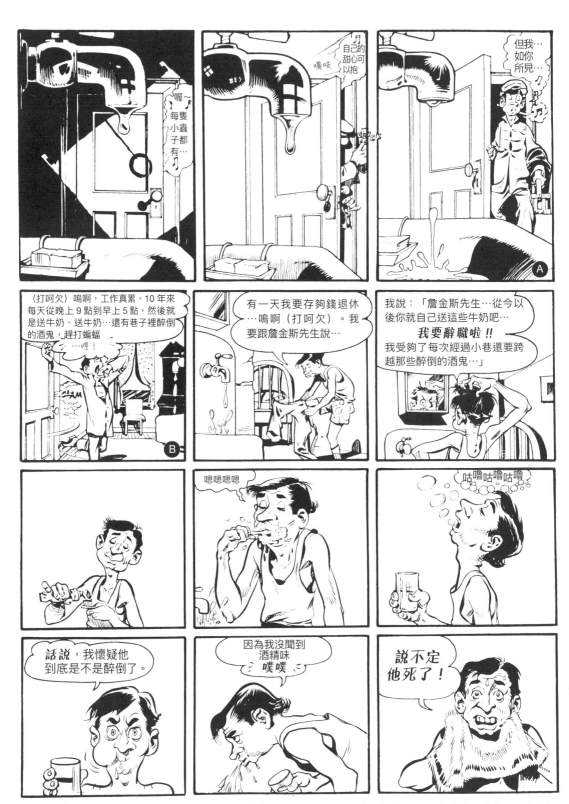

圖 18：🅐 在此，水龍頭水滴滴下來的時間扮演「時鐘」的角色。🅑 時間的控制與節奏彼此緊密相連，舉例來說，突然出現許多小的漫畫格子會將漫畫帶入新的「節奏感」。

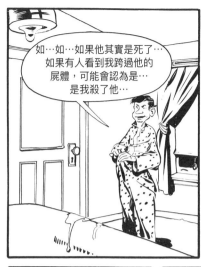

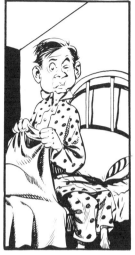

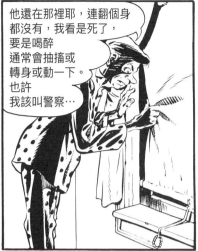

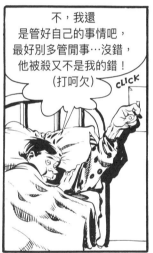

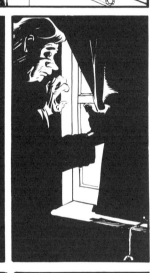

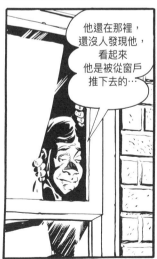

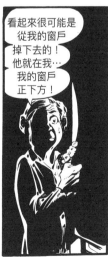

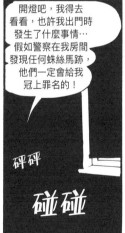

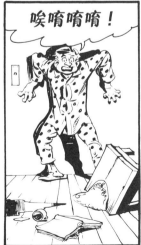

圖 **19**：狹長的漫畫框格會給人擁擠的感覺，加強逐漸升起的驚恐節奏。

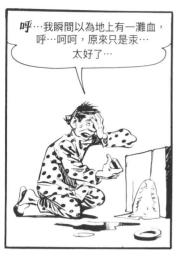

呼…我瞬間以為地上有一灘血，呼…呵呵，原來只是汞…太好了…

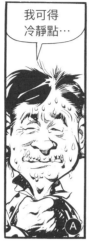

我可得冷靜點…

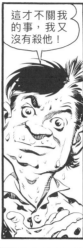

這才不關我的事，我又沒有殺他！

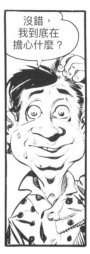

沒錯，我到底在擔心什麼？

我真傻。

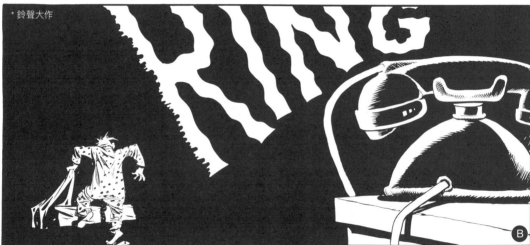

* 鈴聲大作

RING

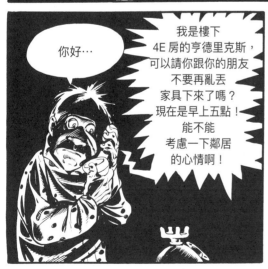

你好…

我是樓下
4E 房的亨德里克斯，可以請你跟你的朋友不要再亂丟家具下來了嗎？現在是早上五點！能不能考慮一下鄰居的心情啊！

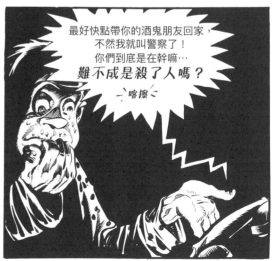

最好快點帶你的酒鬼朋友回家，不然我就叫警察了！你們到底是在幹嘛…**難不成是殺了人嗎？**

〜喀擦〜

圖 20：Ⓐ 一開始漫畫的節奏是斷斷續續的。Ⓑ …緊接著是拉長的格子，表現出長的電話鈴響。

34

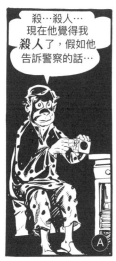

殺…殺人…
現在他覺得我
殺人了，假如他
告訴警察的話…

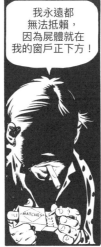

我永遠都
無法抵賴，
因為屍體就在
我的窗戶正下方！

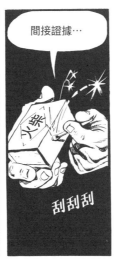

間接證據…

刮刮刮

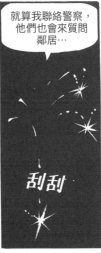

就算我聯絡警察，
他們也會來質問
鄰居…

刮刮

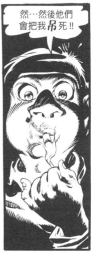

然…然後他們
會把我**吊**死 !!

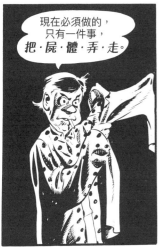

現在必須做的，
只有一件事，
把·屍·體·弄·走。

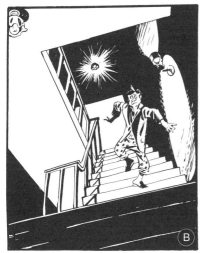

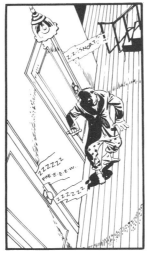

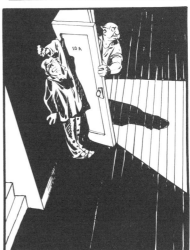

圖 **21**：Ⓐ 現在故事節奏開始加快了，於是漫畫分格緊靠在一起。Ⓑ 改變畫面敘事角度讓時間加速，但不改變劇情節奏。

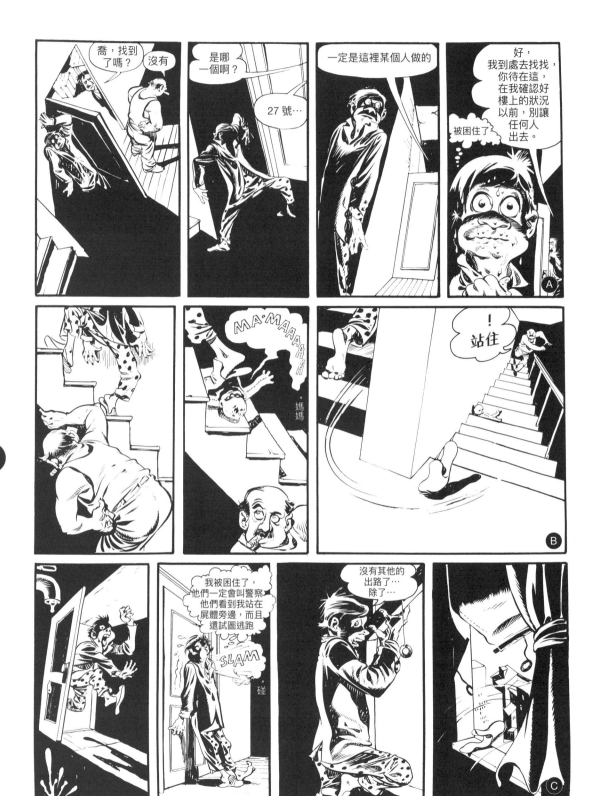

圖22：Ⓐ 這邊主要是利用許多狹窄的漫畫分格來維持故事節奏。Ⓑ 這分格較寬大，讓故事節奏稍微慢了下來。
Ⓒ 接著格子的節奏回復，直到人物跳出窗外。

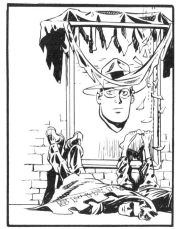
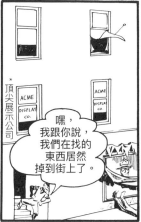

*頂尖展示公司

嘿,
我跟你說,
我們在找的
東西居然
掉到街上了。

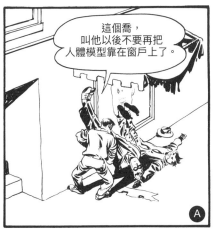

這個喬,
叫他以後不要再把
人體模型靠在窗戶上了。

Ⓐ

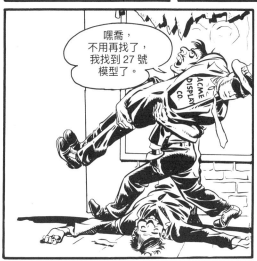

嘿喬,
不用再找了,
我找到 27 號
模型了。

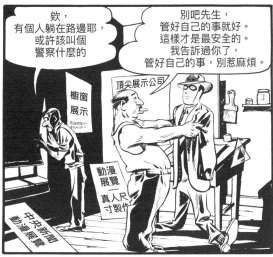

欸,
有個人躺在路邊耶,
或許該叫個
警察什麼的

別吧先生,
管好自己的事就好。
這樣才是最安全的。
我告訴過你了,
管好自己的事,別惹麻煩。

頂尖展示公司

櫥窗
展示

動漫展覽
真人尺寸製作

中央新聞動漫展覽

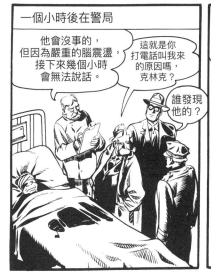

一個小時後在警局

他會沒事的,
但因為嚴重的腦震盪,
接下來幾個小時
會無法說話。

這就是你
打電話叫我來
的原因嗎,
克林克?

誰發現
他的?

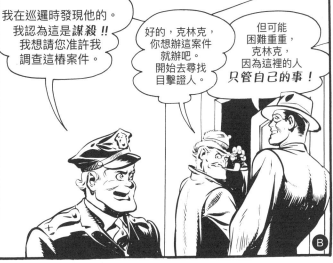

我在巡邏時發現他的。
我認為這是**謀殺 !!**
我想請您准許我
調查這樁案件。

好的,克林克,
你想辦這案件
就辦吧。
開始去尋找
目擊證人。

但可能
困難重重,
克林克,
因為這裡的人
只管自己的事!

Ⓑ

圖 23:Ⓐ 現在故事節奏慢了下來,因此漫畫格子變成一般的形狀。Ⓑ 故事節奏減緩至習慣的速度,故事結尾以寬大的漫畫分格作結。

第 **4** 章

景框

漫畫藝術最基本的功能在於透過文字與圖片，利用空間中人物或事物動作所產生的影像來傳達想法與故事。為捕捉或封裝敘事過程中的事件，必須將事件分割成數個前後連貫的片段，這些片段就稱「漫畫分格」或「景框」（frame），但與電影領域所指涉的並不完全相同。漫畫中的分格與景框屬於創作過程的一部分，而非只是技術的產物。

如同一連串分格可以用於表現時間的流逝，景框內因描繪了一連串圖畫的動作，而成為裝載想法、概念、動作與地點或場景的空間。因此，漫畫分格被應用來處理在最廣泛的對話元素，也就是認知、感知、視覺的識讀能力。創作者如想駕馭此非語言層次，必須同時考慮人類經驗的共通性以及普羅大眾凝聚出共同經驗的現象，這裡說的共同經驗大抵上是由景框和插曲所構成。

赫赫有名的雜誌編輯諾曼・科曾（Norman Cousin）曾指出：「……在所有人類工作中，連貫性思考是最為困難的。」假設他是對的，則連環畫家的作品好壞應以「是否易懂」為標準來判斷。敘事藝術本來就該讓讀者容易閱讀，而不是還得花心力分析，因此必須站在讀者的角度進行

思考。漫畫家的工作就是安排劇情事件（或圖片）的先後順序，連結情節的發展，閱讀時，讀者就能憑藉生命經驗，自行填入事件或圖片間發生的事。因此，漫畫家判斷讀者共通經驗的能力（通常是發自肺腑，而非來自智識層面），正是能否畫出成功作品的關鍵。

封裝

人類周邊視覺（peripheral vision）的限制與漫畫分格密切相關這件事並不出奇，因為漫畫分格跟人眼捕捉瞬間畫面的能力一樣，都是用來捕捉或「凍結」現實中連貫動作的片段。更確切地說，就是對於連貫事件的恣意分割。漫畫家正是透過這項封裝技巧來敘事。景框內各種元素的描繪

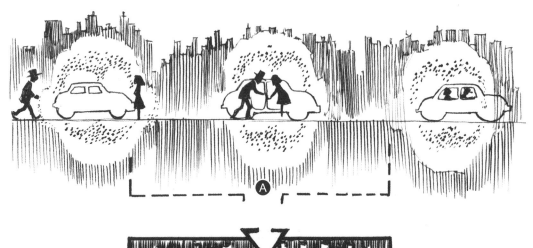

圖 24：Ⓐ 讀者腦內「看到」的視角。 Ⓑ 最後從一連串的動作中選出一幕來做為分格內容。

方法、圖畫的安排方式，以及圖畫間的關係與順序，是建立敘事的基本「文法」。

在視覺敘事中，作者／漫畫家的工作在於記錄連續的經驗，並以觀眾的視角來加以展示。做法是先恣意把連貫的經驗拆解成不同片段，或是「凍結」幾個瞬間場景，然後放進漫畫分格中。

圖 24 的總時間可能很短暫，故事發生的場景舞台則很寬闊，因此，角色在場景中的位置是先決定好的，以漫畫分格凍結住這個畫面。於是讀者腦海中所看見的連貫事件，可以輕易與眼前的漫畫分格畫面連結起來。

漫畫分格做為控制的媒介

在連環藝術中，創作者必須在一開始就設法獲取讀者的注意力，並且決定圖像內容的先後順序，讓讀者看得懂故事。印刷紙本漫畫本身的限制對於敘事而言既是最大的障礙，也是最大的資產。最需克服的障礙是讀者飄移不定的閱讀目光。舉例來說，漫畫家完全無法控制讀者先看向每一頁漫畫的第一格，而非最後一格。而翻頁的動作雖然能控制讀者的目光，但還是無法像電影一樣可以完全控制讓觀眾先看到什麼。

電影觀眾無法預先看到下一幕，直到下一個景框出現為止，因為所有的影格都是

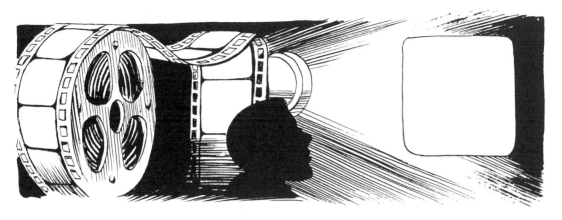

上圖：觀眾一次只會看到一個影格，直到放映機投射出下一幕才能看到下一格。

印在一條條透明膠捲上，一次只會出現一個影格。因此電影其實衍生自連載漫畫，卻更能完全掌控觀眾對電影的「觀看」方式。舞臺劇現場表演也有一樣的優勢，因為在室內的劇場中，舞臺前方形成的拱狀，與舞臺側面形成了恰似單一漫畫分格的效果，而觀眾坐在固定的位置，他們只能看到在這個空間內展示給他們的內容。

最需克服的障礙是讀者飄移不定的閱讀目光

數位漫畫（指在網路上發布的漫畫）的領域比起紙本漫畫，確實有更多用來掌控時間感，和故事的流暢度的不同方法跟工具。傳統紙本漫畫的閱讀方式為沿著分格一格接著一格往下讀，頁面上的圖像如預覽投影片般在眼前展開。而數位漫畫的閱讀方式除了與紙本漫畫相似之外，還多了網頁上下捲動的優勢，讓下一格暫時遮

住，而且對創作者來說，漫畫格子的尺寸可以往任何一個方向無限放大。

不過即使有了科技的輔助與優勢，無論漫畫家選擇創作哪一種形式的漫畫，仍必須仰賴與讀者之間有默契的「合作」，也就是從左到右、從上到下這類習慣的閱讀方式，以及共同的認知訓練。事實上，正是這種發自肺腑、漫畫特有的雙方合作，奠定了漫畫家與讀者間的契約基礎。

漫畫其實包括兩種「景框」，一種是整個頁面為一個景框（對數位漫畫來說是一整個螢幕），另一種則是頁面上的分格，這些小分格中的情節便會展開敘事。也就是說，這兩種景框是漫畫中用以控制的工具。

西方的讀者習慣以每頁為一個單位，從左至右、由上至下閱讀，因此漫畫家在頁面上安排漫畫分格時也會以此為基準（見圖25）。日本漫畫的閱讀習慣則相反，因此多數日本漫畫的譯本仍保留從右至左的閱讀方式。

安排漫畫分格最理想的方式，是配合讀者的正常閱讀順序。但事實上，這卻不是

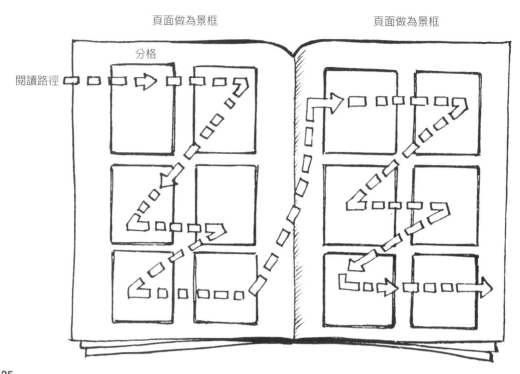

頁面做為景框　　　　　　　　頁面做為景框

分格

閱讀路徑

圖 25

絕對準則。讀者通常會瞥到頁面中的最後一格，然而，讀者的視線終會回到習慣的閱讀方式。

創作漫畫分格

　　大致上，選擇對敘事而言重要的元素、從哪個人物的視角來述說故事，以及每一種象徵或元素在漫畫格中占的比例，是創作漫畫分格的開始。每一個分格都以設計、構圖與敘事的順序為基準來進行分割，而這多仰賴從漫畫家自身風格中體現出的情感與直覺。至於對讀者的視覺識讀素養的掌握，則是漫畫家智識層面上的能力。圖 26 是單一角色的分格方式示意圖。

　　當格內出現的是全身像（A 格），不需

要太複雜的思考就能看懂，因為角色全身完整呈現。在 B 格中，漫畫家預期讀者知道格中只顯現半身的角色還有下半身，並且處於適當的位置。C 格為特寫，讀者需自行想像與角色頭部相符的軀體樣貌。

　　在圖 27 這一系列的漫畫分格中，全部都只涵蓋角色的頭部，一場「視覺對話」就此在讀者與漫畫家之間展開，因為這樣的內容需要一定的常識經驗來臆想。

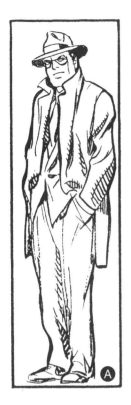 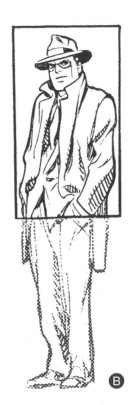 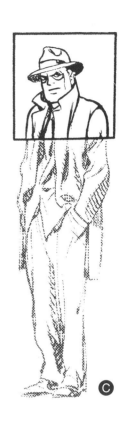

圖26：Ⓐ 全身圖：分格中顯現角色全身像。讀者不需要發揮任何想像力或運用任何知識就能看懂。Ⓑ 半身像：已經給足了解剖學提示，仍需讀者自行補足剩下的圖片。Ⓒ 特寫：讀者需汲取自身記憶、經驗與人體結構姿勢等相關的細節資訊，去了解圖中的人物其實是有完整身體的。

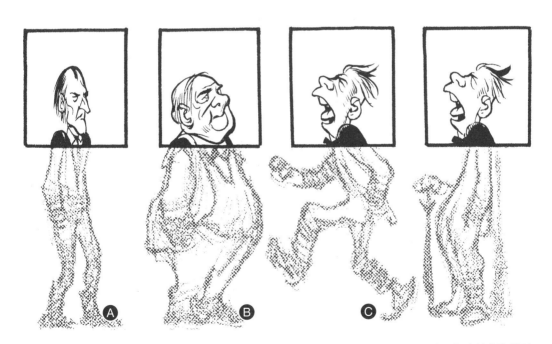

圖27：Ⓐ 瘦長的頭代表身體也削瘦。Ⓑ 肥碩的頭代表身體也肥胖。後續出現的人物圖畫會證實讀者的推測。Ⓒ 這兩張圖很可能會被誤讀，除非漫畫家更有技巧地描繪人物，或是在先前的漫畫分格中已經揭露更多關於該角色的細節。

圖 28

漫畫分格做為容器

最基本的漫畫分格版面在形狀與比例上固定都是方正的樣式。這種漫畫分格的功用在於裝載讀者會看到的內容，除此之外再無其他。這種分格出現於連載漫畫的頻率遠高於漫畫書或數位漫畫，因為這是自報章對應的格式要求衍生而來，見（見圖28）。

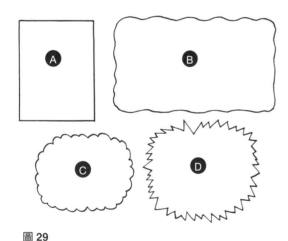

圖 29

分格界線的「語言」

除了主要做為裝載景物與人物動作的景框功能外，分格的界線也能做為一種非言語的連環畫「語言」。

舉例來說，（見圖 29）四邊筆直分明的長方形漫畫框格（A）通常用以表達格中的內容是現在進行式，除非言語部分的敘事與之相牴觸。由於倒敘回顧（flashback）是時態的改變或時間的轉換，通常框線線條會產生變化，像波浪形（B）或扇貝形（C）線條最常被當做倒敘回顧劇情的框線。雖然目前普遍並未有公認習慣用來表現某種時態的漫畫框線，但線條的「特性」可形成一種「象形文字」（hieroglyphic，編按：特指古埃及聖書上高度發展的文字形式，在此引申為象形文字，與原始的 pictograph 圖像文字不同），如 D 圖的框格能用於表達聲音與情感、C 則表達念頭、想法。

沒有框線代表著無限的空間可能性，涵蓋看不見但存在的背景部分。下一頁圖 30 的例子節錄自《閃靈俠》〈快樂安德魯的悲劇〉篇（The Tragedy of Merry Andrew），首次出版於 1948 年 2 月 15 日。

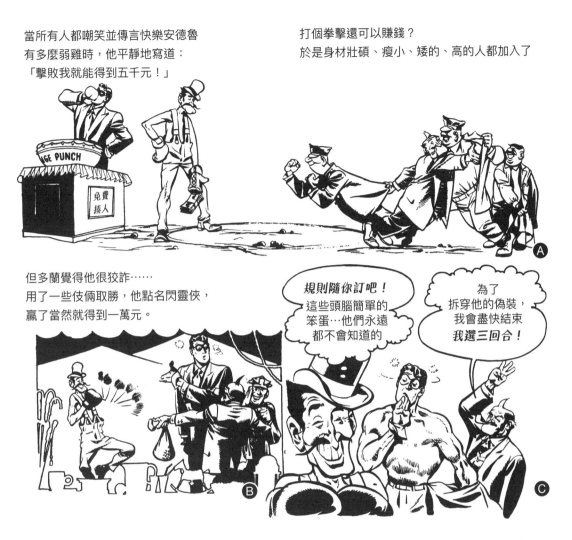

當所有人都嘲笑並傳言快樂安德魯
有多麼弱雞時，他平靜地寫道：
「擊敗我就能得到五千元！」

打個拳擊還可以賺錢？
於是身材壯碩、瘦小、矮的、高的人都加入了

但多蘭覺得他很狡詐……
用了一些伎倆取勝，他點名閃靈俠，
贏了當然就得到一萬元。

規則隨你訂吧！
這些頭腦簡單的
笨蛋…他們永遠
都不會知道的

為了
拆穿他的偽裝，
我會盡快結束
我選三回合！

圖30：Ⓐ 故事開頭曾經提及背景為嘉年華活動，但這裡沒有表現出來，讀者需要自行填補這項資訊。無框線分格可表現無邊無際的空間，以及前面提及的故事背景。Ⓑ 利用分格再次提醒讀者背景的存在。Ⓒ 最後一格回到無框線的狀態，讀者同樣需自行想像、填補背景。

景框做為一種敘事工具

景框的形狀（或景框存在與否），不只是展示故事劇情的「舞臺」，也能成為故事的一部分。景框可被用於表達肢體動作之外，聲音或是情緒氣氛的層面，並且幫助渲染該頁漫畫整體的氣氛。這裡的景框不只是做為故事發生、讓觀眾走入情境中的舞臺，更像是能讓觀眾與演員可以打破藩籬彼此互動的場所。

漫畫家的工作就是安排劇情事件（或圖片）
的先後順序，連結情節的發展，閱讀時，
讀者就能憑藉生命經驗，
自行填入事件或圖片間發生的事。

————

羅伯特·克朗姆（R. Crumb）也是一名美國卡通大師，他非常擅長利用景框來說故事。以下面這部作品來說，他講述的不是人的故事，而是美國的故事。

在《美國簡史》（A Short History of America）中，各個分格之間間隔的不是一分鐘或幾小時，而是好多年（有可能是數十年呢！）這十二個漫畫分格從頭到尾都定格在同一處，如此便清楚凸顯了此地多年來從田野鄉村到近代城市的變化。這樣審慎的漫畫分格完美示範了如何「從讀者的視角出發，展現連續不斷的經驗」的手法。

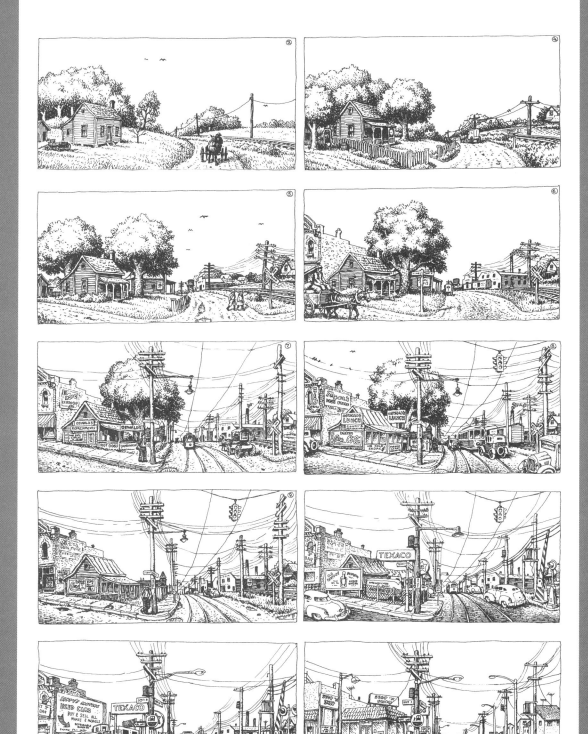

習慣的景框能將讀者與漫畫內的世界隔絕，下方例圖所使用的景框格式，卻能引領讀者進入故事情節，或讓人物動作彷彿「炸」現眼前（見圖 31 至 36），除了能為漫畫增添輔助性的敘事之外，也試圖納入視覺以外的感官面向。

圖 37 的漫畫節錄自首次發行於 1949 年 1 月 16 日的《閃靈俠》〈探險者〉篇（The Explorer）。這篇漫畫中的分格形狀和描繪方式（如框線的粗細等）都試圖要處理讀者與舞台的距離。一如劇場當中，觀眾需要去理解發生在兩條時間軸線上的動作。

為處理並存的動作，正規的漫畫分格講述的是「現在」的動作，而沒有框格的部分則屬於「與此同時」的其他動作。

圖 31：鋸齒狀的框格線條用來表現爆炸性的情感場面。不僅可用於表達緊繃的狀態，也可做為收音機或電話鈴響的尖銳急促感。

48

圖 32：長型漫畫分格使人產生對於高度的錯覺，右邊三個小方框格的擺放位置正是在模擬從高處掉落的動作感。

圖 33：角色突破漫畫框的限制，表現出力量和威脅感。漫畫中的分格被突破，看起來更具爆發力。

圖 34：在此故意不畫出漫畫框線，以凸顯無邊無際的寬闊感，為漫畫的敘事增添了一股平靜的氛圍，也強化了敘事背景。

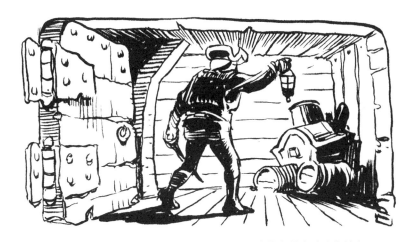

圖 35：這裡的門口其實是分格，用畫面告訴讀者該人物正位於建築中某處狹小的地方。

圖 36：周圍雲朵般的框線環繞，代表這幅圖片是一個想法或者回憶。若無其他分格或線條較硬的框格，則此圖會被視為實際上正在發生的動作。

* 腳步踩踏時的紮紮聲

圖37：Ⓐ 去除漫畫框線創造無限擴展的空間感 Ⓑ 三個粗線小分格壓在一個細線大分格上，表示對敘事來說聚焦在時間上是必要的。Ⓒ 此分格不設框線，以此表述時間的長度，也展現場景無邊無際的感覺，這點對於故事非常重要。Ⓓ 最後一格使用剛硬的框線，表示故事在此畫下句點。

景框做為結構

圖 38 到 40 中分格的框線成為故事系統的一部分，構成畫面中的立體感。當框線成為故事場景中的一種結構性要素，便能引導讀者進入故事，並能涵蓋遠比框格本身更大、更多的事物。分格內的空間與分格間的間隔在彼此作用下所產生的新奇感，在敘事結構中也可以凸顯特殊的含義。

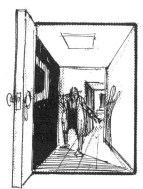

圖 38：以上為門框和窗框做為景框的例子。做為景框的同時，門框與窗框也同時是故事場景結構的一部分。

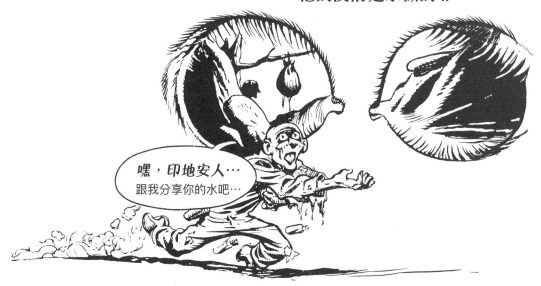

他在那裡⋯
他的皮膚是水做的 !!

嘿，印地安人⋯
跟我分享你的水吧⋯

圖 39：分格間的間隔被拉寬了，為的是表現寬闊的沙漠，而眼眶形狀的景框則代表正從腦內向外觀看。

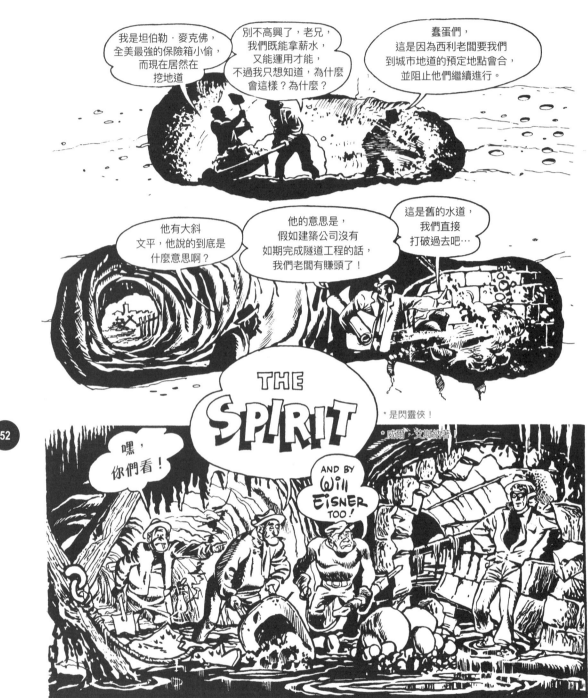

圖 40：這篇漫畫節錄自《閃靈俠》〈隧道〉篇（The Tunnel，首次發行於 1948 年 3 月 21 日），兩側的分格直接由地道衍生形成，因此中間沒有空隙。

繪製景框框線

　　唯有敘事手法的需求與頁面尺寸能限制框線，因為框線的功能就是輔助景框內的故事，或是呼應創作者認定的動作。下圖41中一系列完全空白的框格是敘事工具，我把它們運用在1948年11月28日發行的《閃靈俠》〈歐西里斯的護身符〉篇（The Amulet of Osiris）中（見圖42到48）。

圖 41

圖 **42**：此處漫畫分格框線與形狀的設計都有考量到讀者的閱讀方式，並以此為設定敘事節奏的依據。Ⓐ這裡的分格表現手法意在引導讀者的視線前往下一個分格，並連結起事件。Ⓑ這裡的人頭擺放位置不受框格限制，但仍與旁邊的水平窄分格互有關聯，使得頁面看起來似乎有著無限的空間。

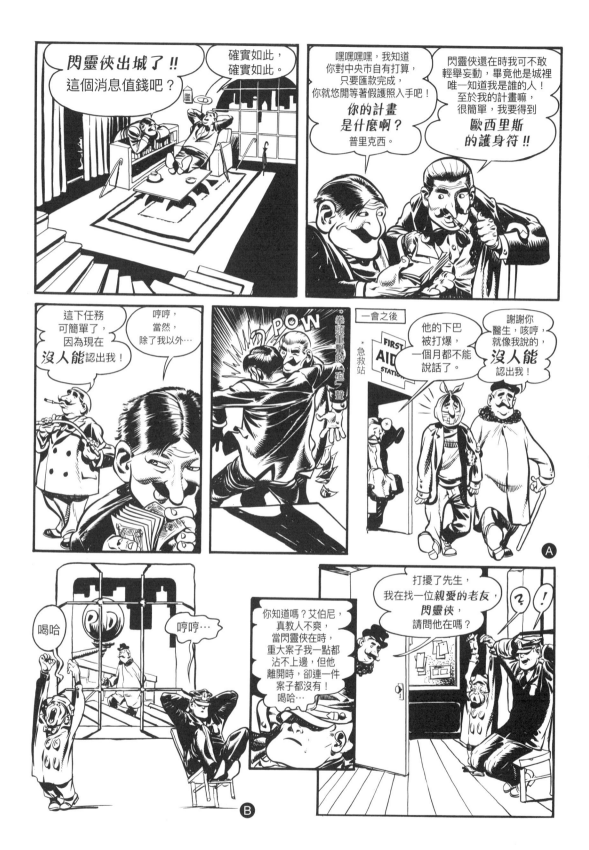

圖43：Ⓐ 圖中的門口是就是裝載內容的「分格」。Ⓑ 分格的外框其實是窗框，而窗外景色提示著場景的變化。

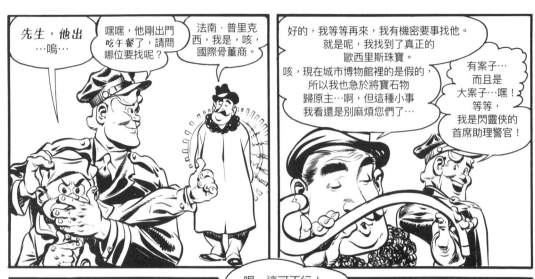

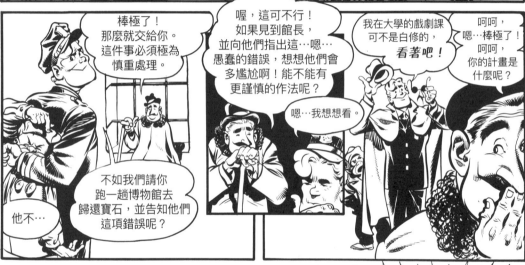

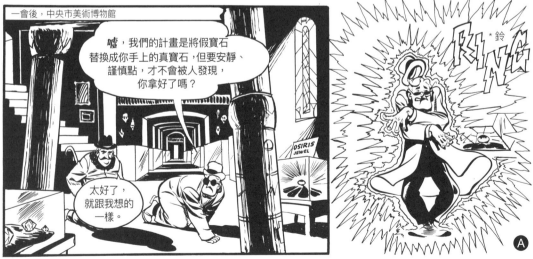

圖 44：Ⓐ 這一格是以模擬的電擊效果線為外框，來達到敘事的效果。

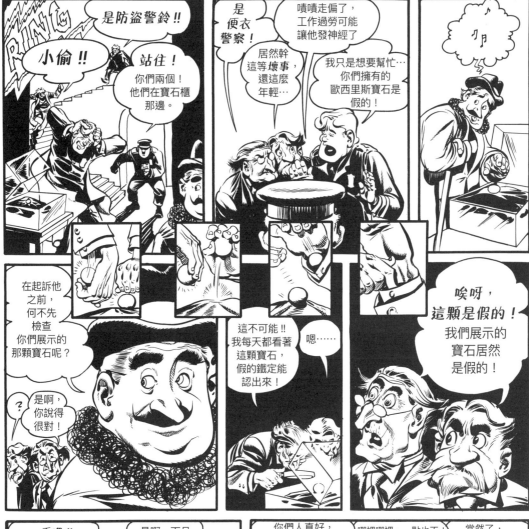

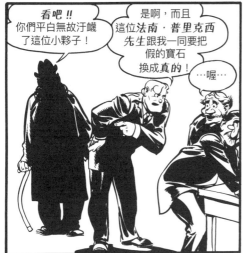

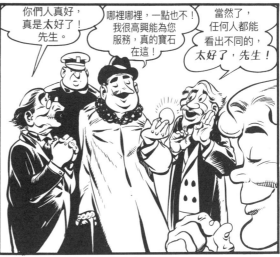

圖 45

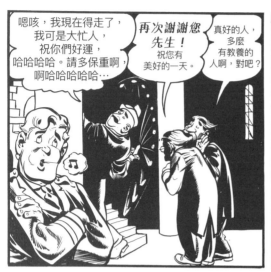

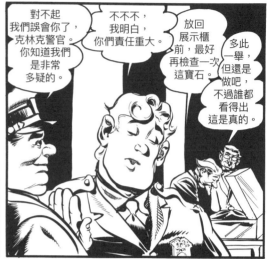

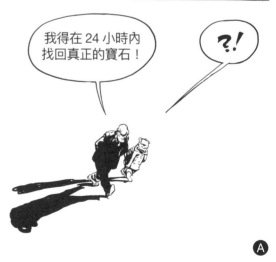

圖 46：Ⓐ 此為開放式分格，表現空間、時間與地點。

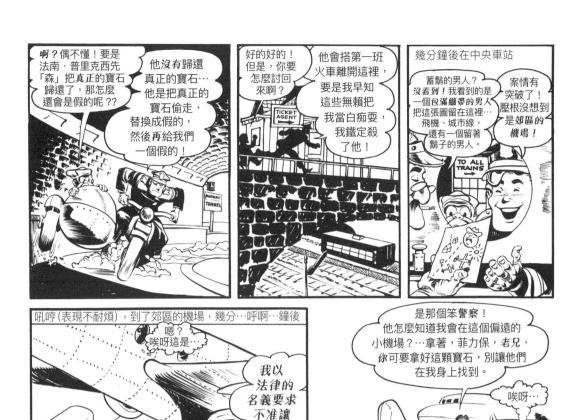

圖 47：Ⓐ 在此使用開放式分格，表現機坪的規模。

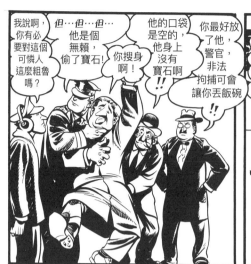

我說啊，你有必要對這個可憐人這麼粗魯嗎？

但…但…但…他是個無賴，偷了寶石！

你搜身啊！

他的口袋是空的，他身上沒有寶石啊‼

你最好放了他，警官，非法拘捕可會讓你丟飯碗‼

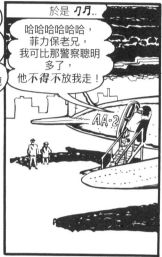

於是 ㄅㄅ..

哈哈哈哈哈哈哈，菲力保老兄，我可比那警察聰明多了，他不得不放我走！

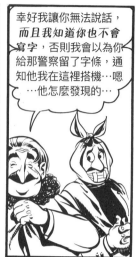

幸好我讓你無法說話，**而且我知道你也不會寫字**，否則我會以為你給那警察留了字條，通知他我在這裡搭機…嗯…他怎麼發現的…

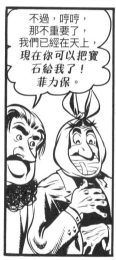

不過，哼哼，那不重要了，我們已經在天上，現在你可以把寶石給我了！菲力保。

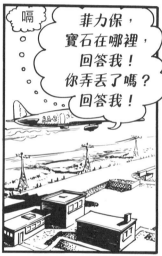

嗝

菲力保，寶石在哪裡，回答我！你弄丟了嗎？回答我！

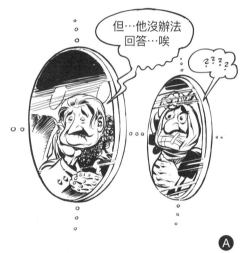

但…他沒辦法回答…唉

ㄓㄓㄓ

Ⓐ

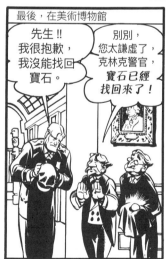

最後，在美術博物館

先生‼我很抱歉，我沒能找回寶石。

別別，您太謙虛了，克林克警官，寶石已經找回來了！

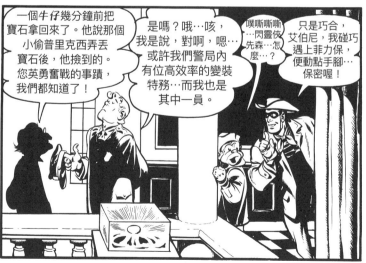

一個**牛仔**幾分鐘前把寶石拿回來了。他說那個小偷普里克西弄丟寶石後，他撿到的。您英勇奮戰的事蹟，我們都知道了！

是嗎？哦…咳，我是說，對啊，嗯…或許我們警局內有位高效率的變裝特務…而我也是其中一員。

噗嘰嘰嘰…閃靈俠先森…怎麼…？

只是巧合，艾伯尼，我碰巧遇上菲力保，便動點手腳…保密喔！

圖 48： Ⓐ 這裡的飛機舷窗也同時是分格的外框。

景框的情感功能

下面圖 49 到 51 三種景框的形狀與繪畫方式，皆影響了讀者閱讀時感受到的情緒。這些景框的效果主要是為了引起讀者自身對於動作的反應，因而更能投入敘事。

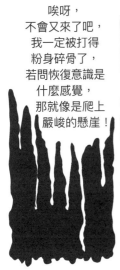

唉呀，
不會又來了吧，
我一定被打得
粉身碎骨了，
若問恢復意識是
什麼感覺，
那就像是爬上
嚴峻的懸崖！

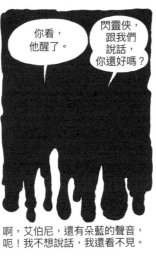

你看，
他醒了。

閃靈俠，
跟我們
說話，
你還好嗎？

啊，艾伯尼，還有朵藍的聲音，呃！我不想說話，我還看不見。

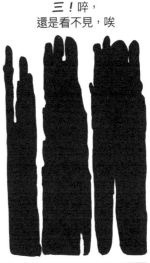

不，我的眼睛是
閉上的，
但何必自欺欺人呢，
喔，那我睜開眼吧，
一、二…

三！啐，
還是看不見，唉

不，等等！等一下

我又看得見了…

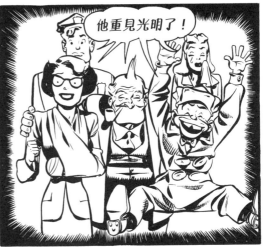

他重見光明了！

圖 **49**：這幅漫畫講述的是閃靈俠失明後又重見光明的故事。故事其實是從閃靈俠自己的視角出發。分格的框線不但輔助故事的敘事，也讓讀者容易產生共鳴。漫畫節錄自首次發行於 1947 年 9 月 14 日的《閃靈俠》〈液體 X〉篇（Fluid X）。

圖 50：這篇漫畫節錄自 1950 年 12 月 31 日的《閃靈俠》〈截止日期〉篇（Deadline），長方形分格和波浪形的框線暗示出不確定感及危機迫近，引導著讀者的感覺。

在城市人行道下面，穿梭行人的腳步下方，鋼鐵打造的交通工具在廣大的網絡上震顫著，我們稱之為「地鐵」。

日日夜夜，這些大車廂在綿延數英哩的軌道上無止盡地行進，吸收又排放一群群的人類貨物，放行他們前往工作或玩樂的路上。

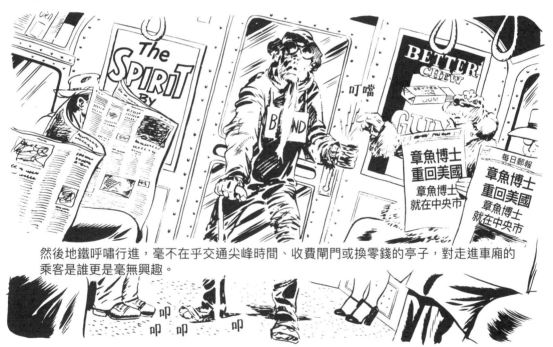

然後地鐵呼嘯行進，毫不在乎交通尖峰時間、收費閘門或換零錢的亭子，對走進車廂的乘客是誰更是毫無興趣。

圖 51：這是 1951 年 2 月 11 日首次發行的《閃靈俠》〈章魚博士再臨〉篇（The Octopus Is Back）。故事背景設於地鐵上，因此我預設讀者會「感受」到車廂的搖晃感，傾斜的分格與文字隱約創造出一種顛簸效果。

起始頁

　　漫畫第一頁的主要功用是介紹故事內容（見圖52）這一頁包含什麼內容、多少內容，取決於該篇漫畫有多少頁數。起始頁是漫畫敘事的開頭，對多數故事而言，這一頁建立了一個參照架構，若能妥善運用，不僅能抓住讀者注意力，也讓讀者形成對接下來劇情發展的預期心理。起始頁設定了故事的「氣氛」，因此相較於創作者設計來當做裝飾的簡單首頁，起始頁更為恰當。

圖 52

頁面做為大型漫畫分格

下一篇漫畫節錄自 1980 年出版的《另一個星球上的生命》（Life on Another Planet），漫畫分格方式忠於整體敘事。習慣的長方形分格在這篇漫畫中使用得比較少，嘗試結合速度、多重動作、敘事，以及劇情「舞台」中不同的面向。

這裡的挑戰在於運用漫畫分格時不影響整體頁面框格內的故事節奏，而可以自然地融入其中。因此多數時候，故事中主要的漫畫分格不是許多獨立的小分格，而是以整個頁面為基礎的大分格。

「頁面」為漫畫敘事的固定班底，一旦故事成形後，就得立刻以頁面為基礎進行構思。

在角色展現強大且複雜情緒的同時，如果他們的肢體動作和身體姿態較為隱微，卻仍是講述故事時至關重要的一環，分格框線反而會成為累贅，除非已經考量過框線對其裝載內容的影響。

以頁面做為分格（在此稱為「大型分格」〔meta-panel〕或「超級分格」〔super-panel〕）的其中一個重點在於，分配每個頁面當中包含的劇情以及人物動作成了首要的任務。「頁面」是漫畫敘事的固定班底，一旦故事成形後，就得立刻以頁面為

基礎進行構思。因為故事情節與事件的分配有時不會很平均，有些頁面勢必會涵蓋較多獨立的場景。請記得當讀者翻頁時會產生停頓，這是變換時間、場景，並掌控讀者注意力的機會。在此，延續故事與抓緊讀者注意力這兩項工作同等重要。頁面大型分格與小分格須做為分割故事劇情的單位來用心處理，儘管兩者都只是故事本身的一部分。數位漫畫也是一樣，連環畫家需考慮頁面大型分格，還有網頁瀏覽器和螢幕的使用習慣。

下一頁的漫畫例子中（見圖 52 至 68），每一頁的內容分量、時間感與節奏皆不相等，時空與場景也都不同，都是在仔細考量下所決定。但請注意，此範例並沒有為了讓頁面內容看起來有趣，而犧牲了小分格說故事的作用。整體而言，分格的內容是最重要的！

THE BIG HIT

LIFE ON ANOTHER PLANET CHAPTER 7

啊,洛可、洛可、洛可!你讓我好擔心啊,我給你一個簡單的工作,幫我幹掉維托,他是一個無名小卒,就是個渣籽…唉。

結果…你回來當面告訴我:維托現在是一株植物…當我是蠢蛋嗎?有些蠢瘋科學家將它變成花了,我可不喜歡這種玩笑。

你是我們的家人相信我,洛可。我們一直都把你當兒子看待,從你第一次為我們殺人之後,我們便接受你了。

但是,嗝,抱歉,嗝,家族成員必須彼此尊重,對吧?你是個優秀戰士,我們不會忘記你創下的其他戰績…

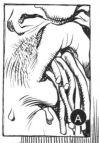

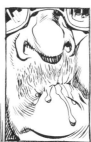

現在,家族要派一個任務給你,很**重要**的任務!我給你一個機會彌補之前的失敗,好嗎?

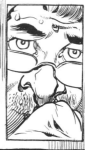

轉開電視,10 點新聞開播了!

幾週後即將進行總統大選,在最新民調中,目前看來**總統支持度遠高於德克斯特·米爾蓋特。**

若米爾蓋特輸了,我們會損失幾百萬美元啊。家族可負擔不起這筆數目,會破產的,我們會被其他人視為眼中釘。

我們需要保險,洛可。大選之前除掉總統。

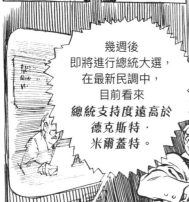

圖 53:這一整頁可視為一個大型分格,同時也是起始頁,頁面上分布的獨立小分格是人物特寫,頁面底部的小分格則覆蓋在大型分格的一角。Ⓐ 小特寫分格浮在頁面大分格的上方。Ⓑ 這裡是主要的動作分格。

圖 **54**：本頁發生了許多事件，但不見得是同時發生的，也沒有一定順序，因為這裡同時發展多條劇情線，但彼此間仍有關係。Ⓐ 第一層分格描繪的故事與底下分格內故事的時間、地點都不同；底下故事發生的場景較為侷限，只在特定範圍中。

68

圖 55：本頁中在短短的時間進程內發生了一連串事件，實際上這些事件是用來總結前頁的動作。

圖 56：本頁中發生了一連串的動作，但仍讓讀者能跟上腳步。這一頁的時間框格是彈性的，不含回憶或是想法的分格，加快了敘事速度。 Ⓐ 在此分格中，沐浴時的水氣做為一種連結畫面的工具，放慢了敘事的步調。

圖 57：頁尾喝酒男人的出現代表著開始進入下一頁分格，而且也與此頁的其他分格做出區隔，維持本頁的整體感。

圖 58：由於故事情節流動與不特定的場景，乍看之下，讀者會將此頁視為一個分格來閱讀，這是因為頁面下半部的大幅圖畫主導了整個頁面。

圖 59：本頁上半部為前頁的劇情線作結，而下面兩層分格則主導了接下來的劇情走向。因此，可將此頁分為兩部分，劇情各自發生在兩個不同場景。

圖 **60**：本頁如同前幾頁的安排，把不同的時間與場景並置，因此乍看之下會以為本頁內容是一體的。動作的細節則相互關聯。

圖 **61**：這一整頁的作用同樣在於建立氛圍、節奏與感覺，特別當劇情節奏快速時，這樣的表現手法十分管用。
Ⓐ 為表現逃犯如芭蕾般流暢的動作，這兩個分格使用同一背景。

圖 62：最上方用一份報紙來當做敘事的背景，使得這一頁其他部分成為次要或潛在的分格，彷彿衍生自報紙內容。

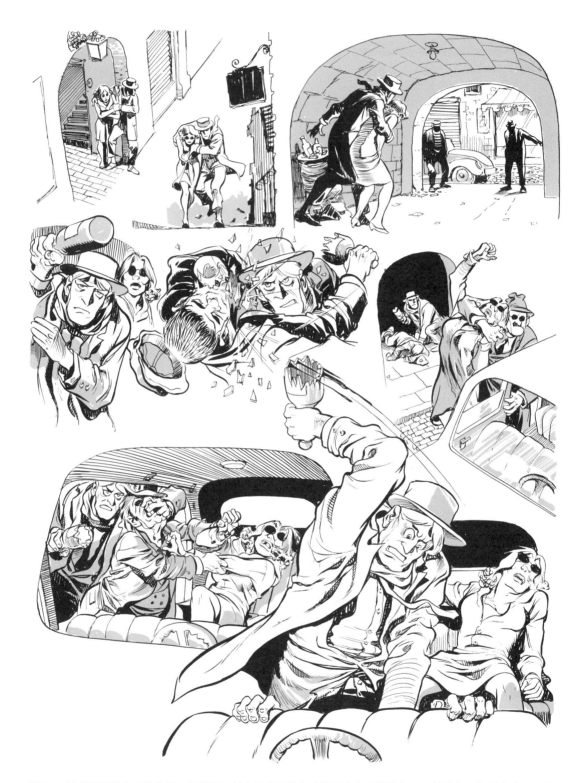

圖 63：這是頁面做為分格的另一個例子，其中最主要的部分就是主角攻擊綁架犯，其餘部分都做為背景，屬於次要分格。

76

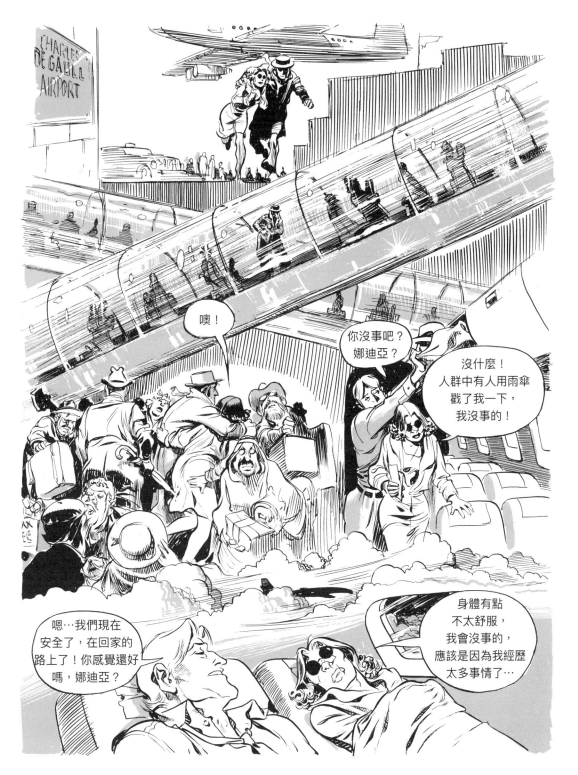

圖 **64**：本頁試圖以快速的敘事節奏來呈現關鍵問題。在這個逃跑的場面中，最重要的動作細節（有人用雨傘戳到女孩）位於畫面正中央，這樣才能凸顯細節，印在讀者腦海裡。女孩的手部動作明顯表現出短促的疼痛感。

78

圖 65：這一頁的焦點較為不明確，每一格都需要仔細閱讀。Ⓐ 在此將星體觀測圖獨立出來，直接做為一個分格，為這一層分格增添了時間感。Ⓑ 唯有最後一個場景是以整個頁面為分格。

圖66：本頁內只有一條劇情線，自成一體。效果上而言，此頁為一個大分格，屬於章節的一部分。

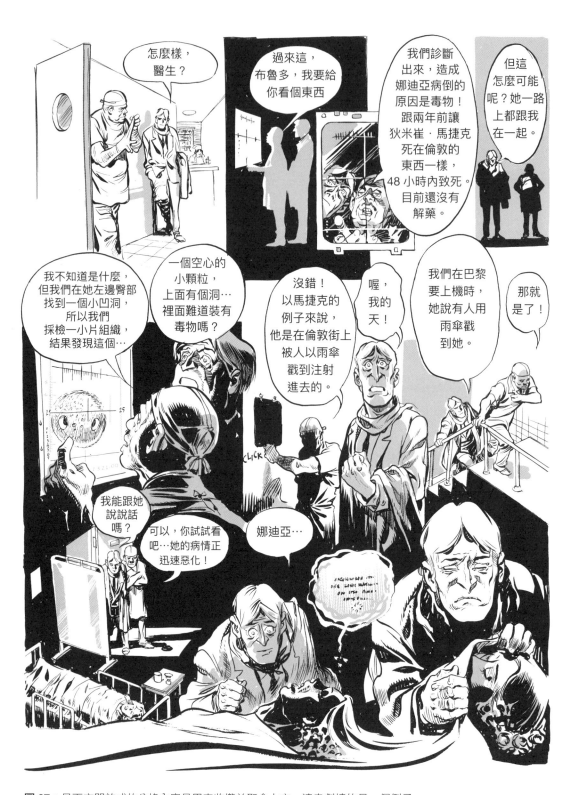

80

圖 67：最下方開放式的分格內容是用來收攏並聚合上方一連串劇情的另一個例子。

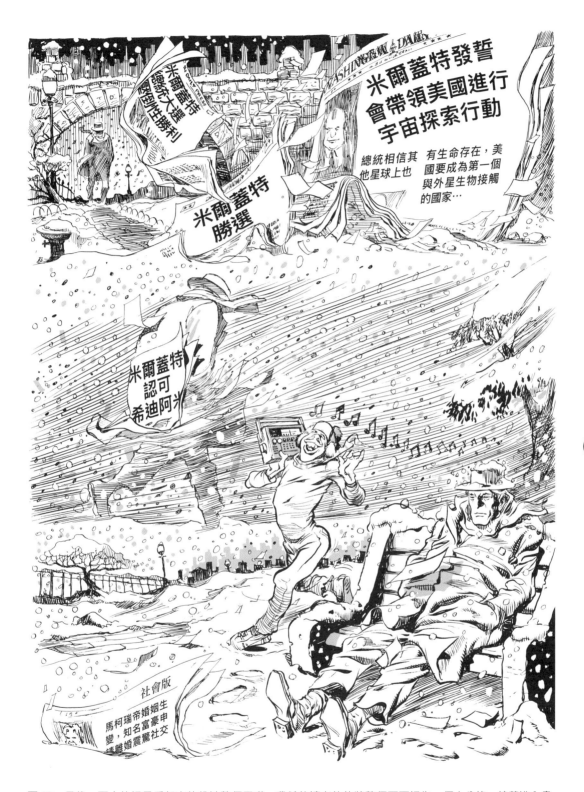

圖 **68**：最後一頁中的場景看起來彷彿被整個吞噬。我希望讀者能夠將整個頁面視為一個大分格，接著進入畫面的情境氛圍裡，感受其中傳遞的訊息。而報紙上的文字則賦予畫面更深刻的涵義。

繪製一整頁的大分格

繪製整頁大分格的目的，就是要讓讀者意識到頁面也是一個分格，像是沒有邊界的裝載空間，而這樣的大分格運用於平行敘事（parallel narratives）時效果最佳。

這種敘事形式具有相當有趣的潛能，卻少有漫畫家去探索。紙本漫畫相當適合運用，因為它可以反覆閱讀，不像電影畫面般轉瞬即逝，但當然也需仰賴劇情與謹慎的頁面規劃。

劇情中兩條獨立敘事線同時進行時，主要的問題在於給予兩條線同等的關注與分量，解決辦法就是把整個頁面做為一個大分格，容納並控制所有的敘事線。於是這種大分格內還有小分格安排，控制了閱讀路線，使讀者可以同時跟上兩條劇情線（見圖 69）。

以下的漫畫例子取材自《閃靈俠》〈兩種人生〉篇（Two Lives，出版於 1948 年 12 月 12 日），漫畫中同時發展頁面分格與內在分格，不僅解決了平行發展劇情的問題也揭示了漫畫真正的核心主題（見圖 70 至 76）。

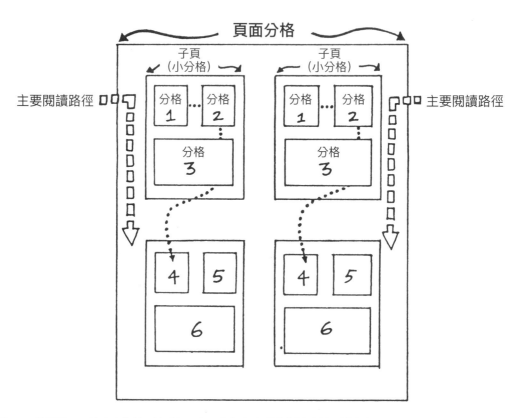

圖 69：此圖顯示了整頁分格的閱讀路徑，必須仔細規畫並控制讀者的閱讀方向。

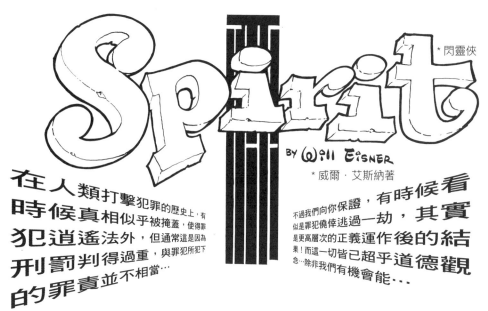

Spirit ＊閃靈俠

BY Will Eisner

＊威爾·艾斯納著

在人類打擊犯罪的歷史上，有時候真相似乎被掩蓋，使得罪犯逍遙法外，但通常這是因為刑罰判得過重，與罪犯所下的罪責並不相當…

不過我們向你保證，有時候看似是罪犯僥倖逃過一劫，其實是更高層次的正義運作後的結果！而這一切皆已超乎道德觀念…除非我們有機會能…

……能同時觀察兩種人生的話……

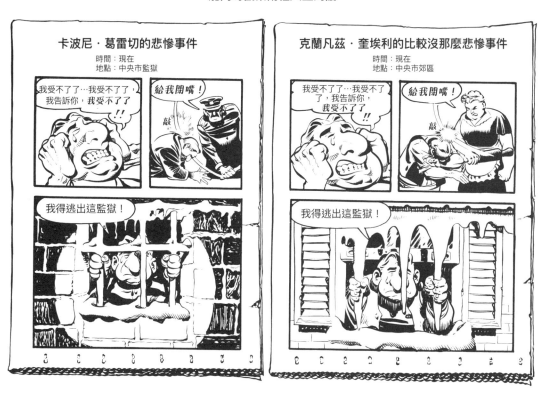

圖70：一旦開始閱讀之後，便不再會意識到頁面範圍。閱讀路徑遵循習慣的閱讀方向，這兩本書都是視覺工具，同時也是頁面分格。

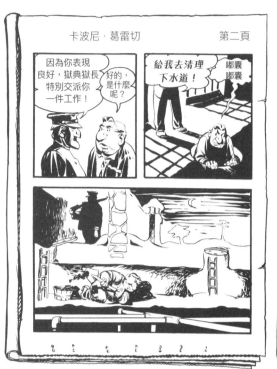

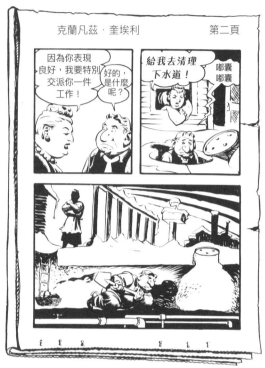

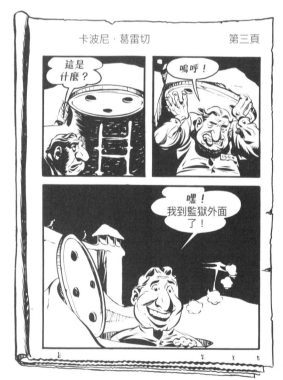

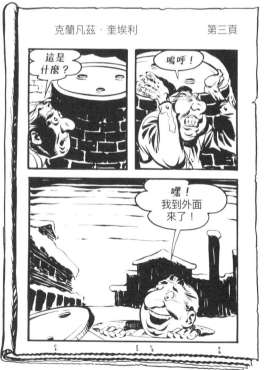

圖 71：主要的閱讀路徑是縱向的，但在每一個頁面分格內，閱讀方向遵循傳統從左到右，所以讀者讀完左邊的頁面分格後，就會接著讀右邊的。我刻意將每個頁面分格設計成像書頁，以免讀者搞混。

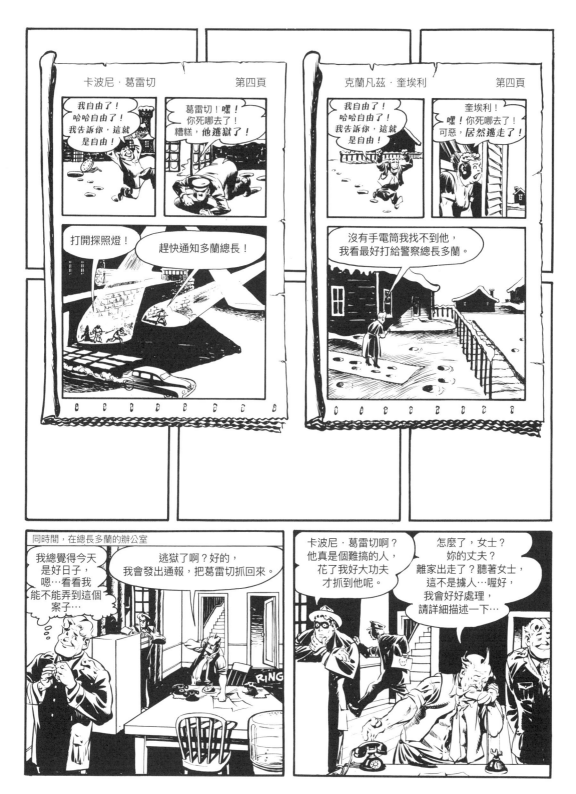

圖 **72**：為了回復本頁的現實情境，我在平行的兩本書底下安插了空白分格，這個手法是為了要控制參照用的框格。

克林克，這裡有兩張通報，到瞭望台去找這兩個人，一個是逃犯，另一個是離家出走。

交給我吧，總長。

與此同時，在城鎮的另一邊…

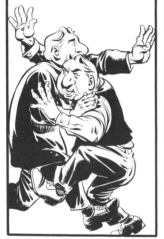

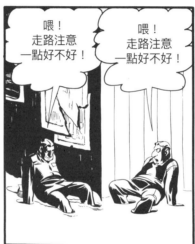

喂！走路注意一點好不好！

喂！走路注意一點好不好！

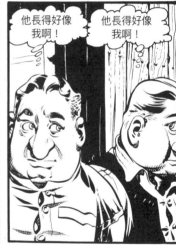

他長得好像我啊！

他長得好像我啊！

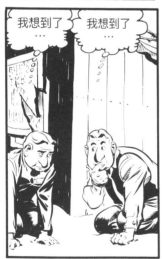

我想到了…

我想到了…

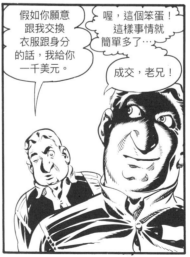

假如你願意跟我交換衣服跟身分的話，我給你一千美元。

喔，這個笨蛋！這樣事情就簡單多了…

成交，老兄！

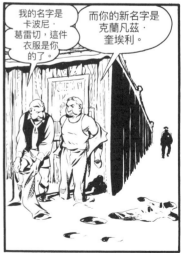

我的名字是卡波尼·葛雷切，這件衣服是你的了。

而你的新名字是克蘭凡茲·奎埃利。

圖 73 ：在此又回到一般的單頁排版模式，將劇情的焦點拉回現在式。

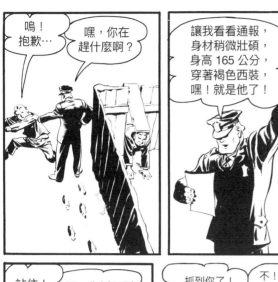

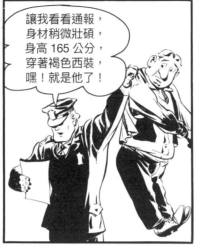

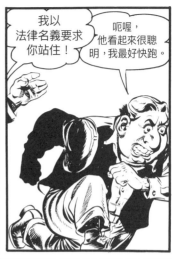

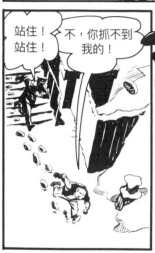

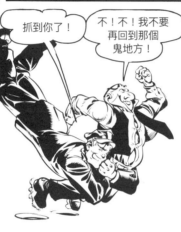

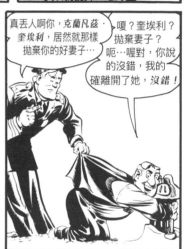

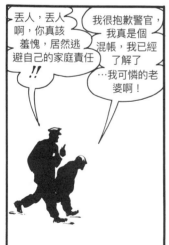

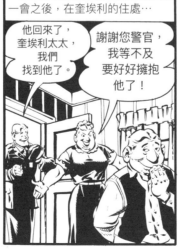

圖 74：現在故事只有單一敘事線，動作沒有分支。

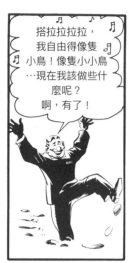

搭拉拉拉拉，我自由得像隻小鳥！像隻小小鳥…現在我該做些什麼呢？啊，有了！

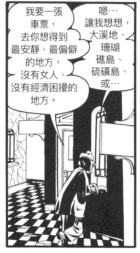

我要一張車票，去你想得到最安靜、最偏僻的地方，沒有女人、沒有經濟困擾的地方。

嗯…讓我想想，大溪地、珊瑚礁島、硫磺島、或…

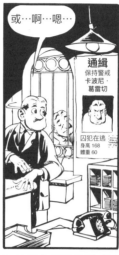

或…啊…嗯…

通緝
保持警戒
卡波尼·葛雷切
囚犯在逃
身高 168
體重 60

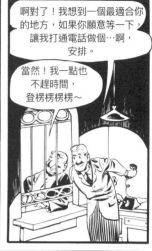

啊對了！我想到一個最適合你的地方，如果你願意等一下，讓我打通電話做個…啊，安排。

當然！我一點也不趕時間，登楞楞楞楞~

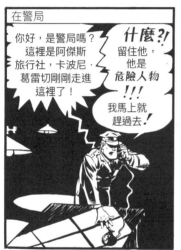

在警局

你好，是警局嗎？這裡是阿傑斯旅行社，卡波尼·葛雷切剛剛走進這裡了！

什麼?!
留住他，他是危險人物!!!
我馬上就趕過去!

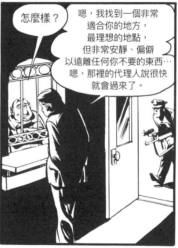

怎麼樣？

嗯，我找到一個非常適合你的地方，最理想的地點，但非常安靜、偏僻以遠離任何你不要的東西…嗯，那裡的代理人說很快就會過來了。

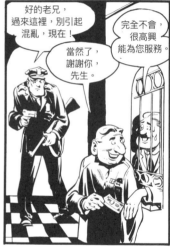

好的老兄，過來這裡，別引起混亂，現在！

當然了，謝謝你，先生。

完全不會，很高興能為您服務。

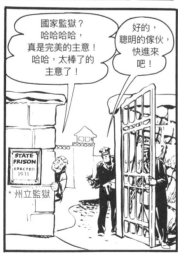

國家監獄？哈哈哈哈，真是完美的主意！哈哈，太棒了的主意了！

好的，聰明的傢伙，快進來吧！

STATE
PRISON
ERECTED
1911

* 州立監獄

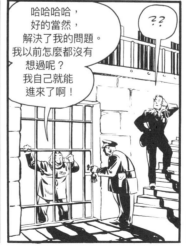

哈哈哈哈，好的當然，解決了我的問題。我以前怎麼都沒有想過呢？我自己就能進來了啊！

??

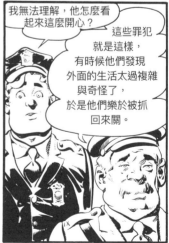

我無法理解，他怎麼看起來這麼開心？

這些罪犯就是這樣，有時候他們發現外面的生活太過複雜與奇怪，於是他們樂於被抓回來關。

圖 **75**：現在讀者很可以很自然順暢地閱讀故事內容。

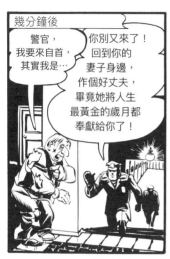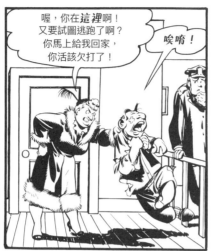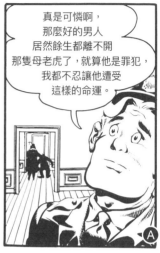

於是乎…如同先前所說,
誰能說怎樣才是最適當的懲罰呢?
或者借用歌劇家吉伯特與蘇利文寫作的《日本天皇》(*Mikado of Japan*)中,天皇所說的:

> 「我的目標如此崇高,
> 我將如期達成,讓懲罰與罪刑相當,
> 懲罰將會與罪刑相當…」

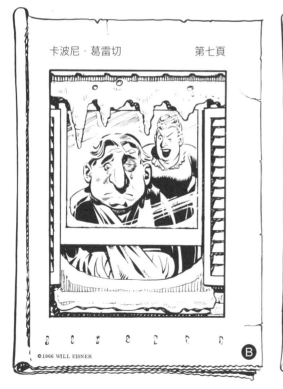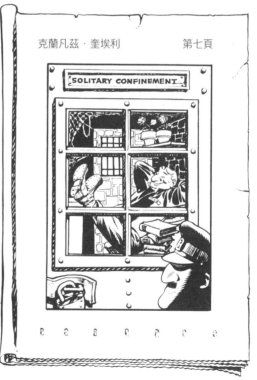

圖 76:Ⓐ 這一層的分格做為連結劇情的橋樑,將讀者帶向令人驚訝的結局。Ⓑ 又重回平行敘事了。

上圖：Ⓐ 確立注意力的中心。Ⓑ 這裡為主要情節發生的地方。Ⓒ 決定觀看情節的視角（請注意注意力的中心未改變）。Ⓓ 加上其他次要的敘事元素。

次頁：Ⓐ 在此分格中，採水平視角高度來描繪細節，如士兵指揮的手勢動作。Ⓑ 在此採用俯瞰視角，接下來即將發生事件的場景可以一覽無遺。Ⓒ 將讀者位置設定為地面視角，可「感受」到極大化的爆破衝擊。Ⓓ 在此分格中，讀者位置被降為仰視視角，以感受到劇情接下來令人不安的發展。

分格構圖

連載漫畫的構圖可以和壁畫、故事插畫、油畫或戲劇畫面的構圖類比。

一旦情節框定了，接著就必須思考分格構圖，這將涉及視角（perspective）以及各種元素的安排。分格構圖主要的考量在於敘事是否流暢，並符合習慣的閱讀方式，接著要考慮的便是故事中的氛圍、情感、動作與時間控制了。當以上這些問題都解決了以後，才能思考如何帶入裝飾美感與新意。

漫畫分格的功能像是「舞臺」，能掌控讀者的觀點，而分格的框線是視野的分界線，並且建立觀看故事場景的視角。漫畫家藉由操作分格來清楚訴說故事進展，帶領讀者閱讀，並在其閱讀過程中激發情感反應。

讀者閱讀時所處的「位置」是由漫畫家預先設定的。在任何情況下，分格呈現的就是讀者看到的視角。

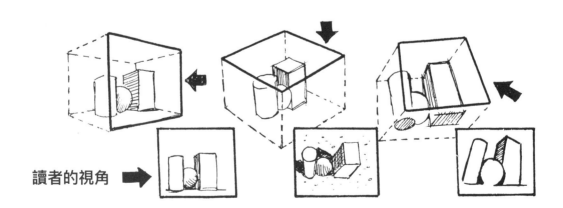

讀者的視角 ➡

視角的功用

視角的主要功能為引導讀者的閱讀，以符合作者敘事的目的。舉例來說，正確的視角最能有效幫助觀者掌握整個故事，並了解所有元素彼此之間的關聯。

依據觀者對場景的感覺會受到視角影響的理論，視角的另一個用途是操縱與激發讀者各種情緒。俯瞰視角有抽離場景的感覺，讓觀者較像是旁觀者而非參與者；仰視角度則會引起自身很渺小的感覺，能夠激發恐懼感。由於人類本能會對環境產生反應，分格的形狀結合視角位置，能進一步加強讀者的情感反應。狹窄的分格給人受限、圍困的感覺，而寬大的分格暗示著可以行動或逃跑的開闊空間。適當運用這些技巧，可以啟動深植於我們體內的本能情感。

妥善運用分格的形狀與視角，有助於操控並引起觀者的各種情感。

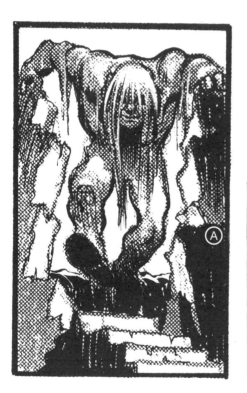

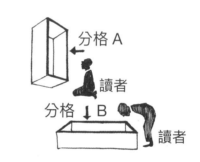

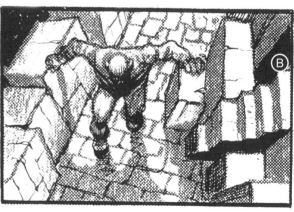

上圖：Ⓐ 長方形的分格加上仰視的視角引起一種威脅感，讓讀者感到受困或受制於這隻怪物。Ⓑ 與左圖同一場景，但是從鳥瞰的角度來描繪，再加上使用寬格，讓讀者有種抽離感。視覺上此分格的行動空間很開闊，讓讀者位於一切之上，幾乎不會感到威脅或是置身於情境之中。

真實感與視角

　　總體而言，漫畫是致力於效仿現實世界經驗的藝術形式。因此當作者／漫畫家在追求漫畫的真實感時，必定經常考慮到視角的問題。通常他會面臨選擇是要追求頁面設計感還是衝擊效果、或要追求藝術還是滿足還是故事需求的困境。我認為這是一個存在已久的問題，漫畫雜誌出版社當然希望作品擺在書店時，讓人看一眼就心動購買，但這往往會犧牲故事的完整性。

　　確實，漫畫家自己也是共犯，因為對任何漫畫書作品的初步評價就是依據畫作、風格、品質與畫工的優劣，畢竟這是圖像媒體。在這個領域裡，作者與漫畫家這兩個獨立個體都希望得到讀者的認可，並取得專業上的名聲與權力，即使會削弱故事的劇情面向，也要在作品中展現一定的藝術實力。這種心態時常導致作品有精湛高明的藝術表現手法，卻不符合故事本身的性質，兩者甚至毫無關聯。描寫在現實情境中發生超自然現象的科幻小說，便是在藝術和視角上都講究紀律的代表範例。

　　接下來的《閃靈俠》〈訪客〉篇（The Visitor，出版於 1949 年 2 月 13 日）由於編劇需要，必須從頭到尾運用堅定的正面視角，讓幻想故事看起來更具真實性（見圖 77 至 83）。

　　不過在描繪這種劇情時，漫畫家往往過於興奮而忍不住運用過多不同視角的鏡頭，以及各式各樣的分格形狀。故事最後一頁底下的三個分格中，我很小心控制、甚至弱化了人物「消失」的效果，證明紀律和克制才能恰到好處地呈現出乎意料的結局。

————————

描寫在現實情境中發生超自然現象的科幻小說，便是在藝術和視角上都講究紀律的代表範例。

————————



94

*閃靈俠，威爾·艾斯納著

圖 77：這一頁圖像建立了故事的氛圍，並創造超自然或科幻主題的情境。


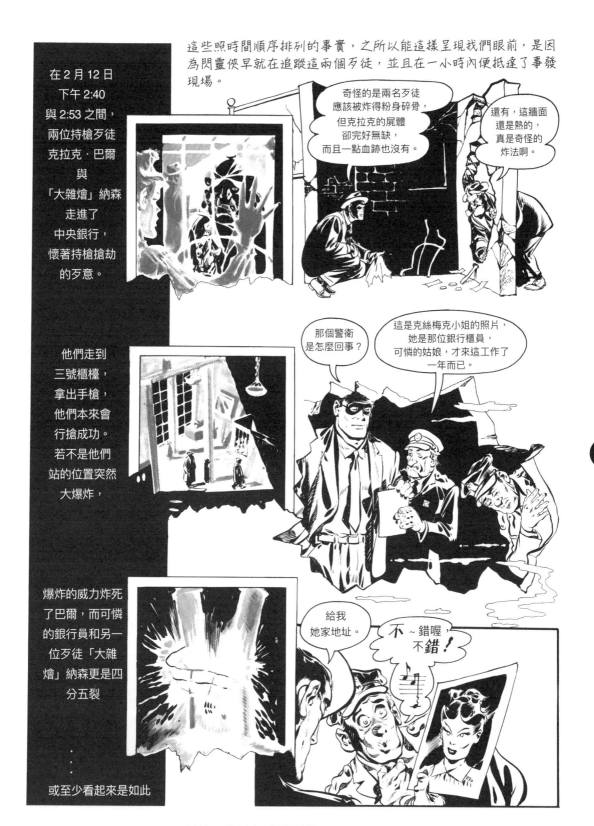

圖 78：為加強真實感，在此所有的場景皆以水平視線展現。

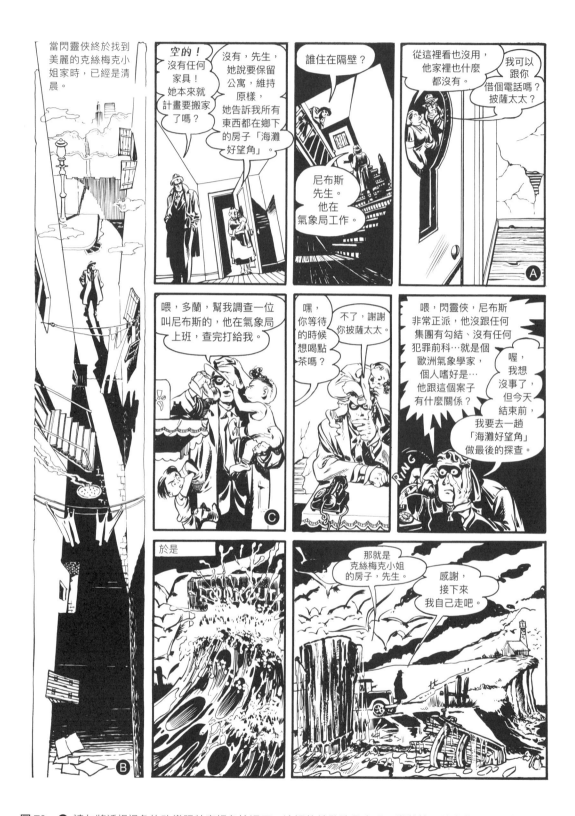

圖 79：🅐 請勿將透視視角的改變跟特寫視角搞混了，這裡的鑰匙孔是表現正常狀態及敘事的關鍵。🅑 這裡是唯一一例以鳥瞰角度來描繪的景，為的是表現出一般日常中具有說服力的場景。🅒 所有的努力都是為了提高劇情可信度，小孩爬遍主角全身上下以平凡、常規的分格建立穩定又習慣的故事「節奏」。

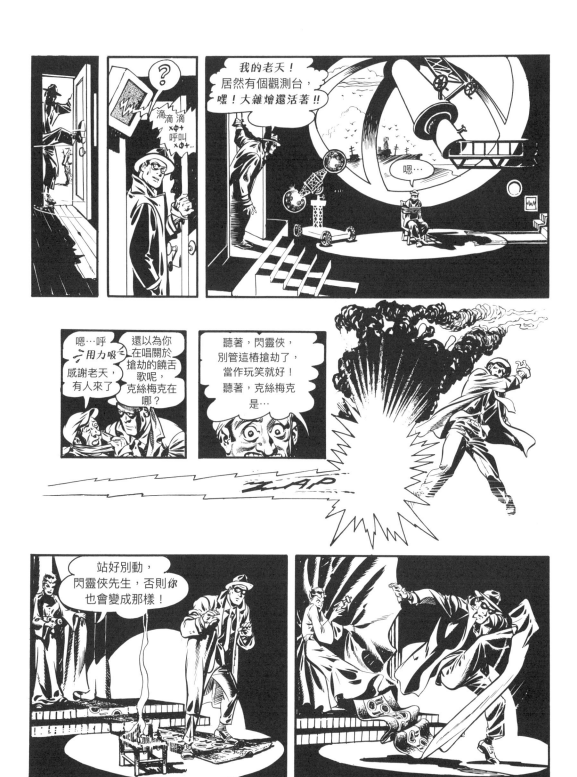

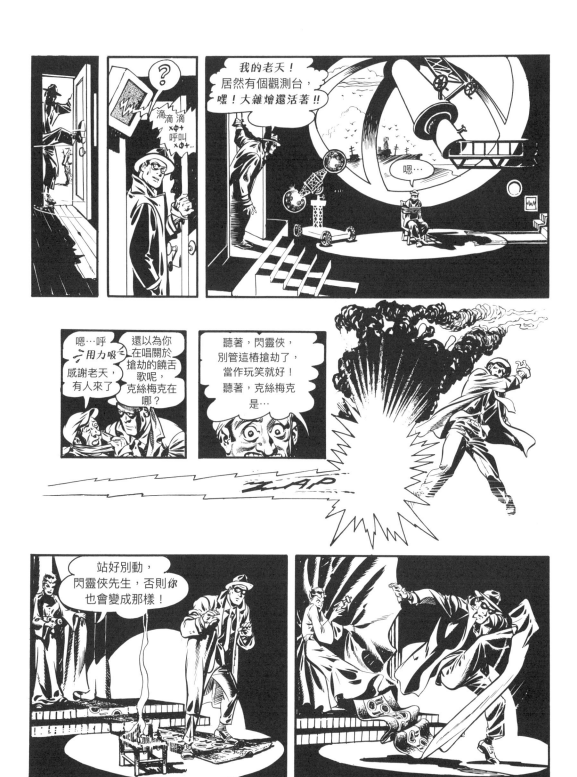

圖 80：儘管在星象觀測站這樣的挑釁場景中，仍嚴謹遵循水平視角來描繪故事。

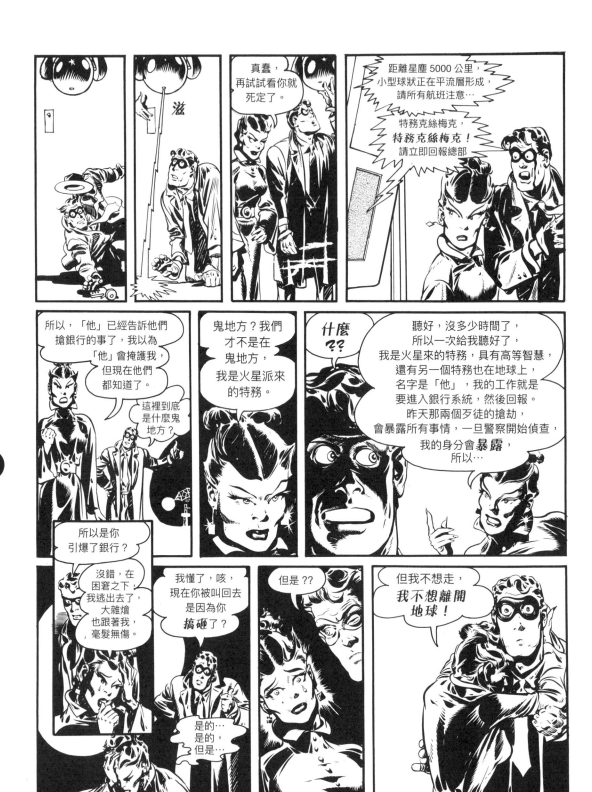

98

圖 81：本頁使用大量刻意的特寫是經過深思熟慮的策略，將讀者引導直至最後一個分格，情感流瀉而出。

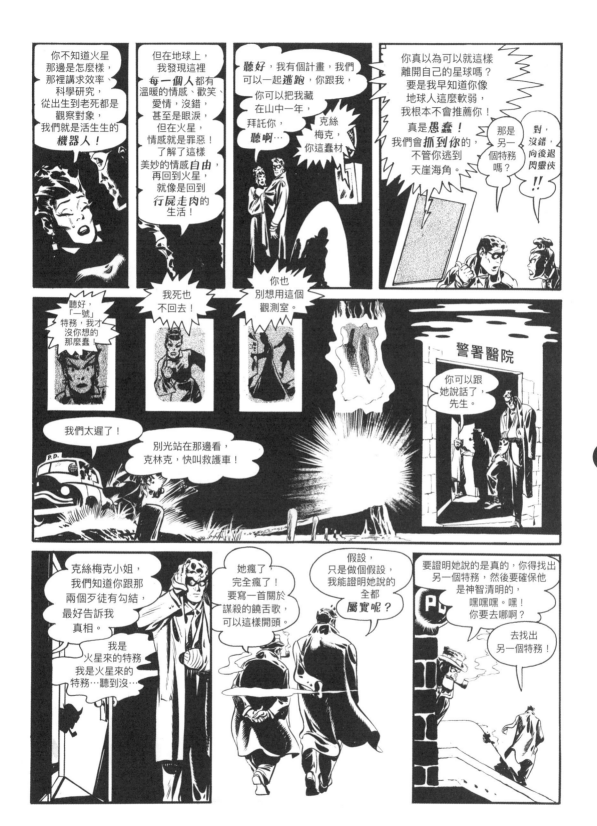

圖 82：至此，由於堅持運用水平視角而營造出正常狀態，以此帶出讀者的參與感。

請等一下先生，我去叫他。

中央市氣象局

尼布斯先生，有一位先生要見你，他自稱閃靈俠，我想他是警察派來的，我告訴他你等等就去。

謝謝你，克佛朗小姐，嗯，這是接下來三天的氣象報告，請替我拿去前面的辦公室，我可能會請假幾天。

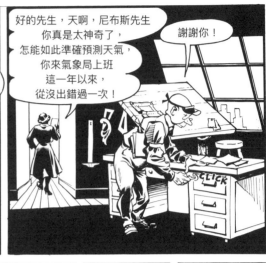

好的先生，天啊，尼布斯先生你真是太神奇了，怎能如此準確預測天氣，你來氣象局上班這一年以來，從沒出錯過一次！

謝謝你！

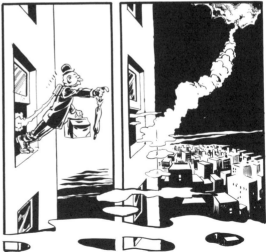

圖 83：沒錯，就算最後一格有出乎意料的結尾，我還是維持同樣的水平視角，以延續最重要的真實感。

圖 84 與 85 示範的是使用過多的場景與
視角變化。如果從情境中抽離出來，這樣
的表現手法也能有效表述情節，但對故事
本身沒有助益。

　　請閱讀這個故事原本的樣貌，接著將下
方兩排代入前一頁的最後兩層做比較。下

圖在結尾中變換了多樣視角，主要是為了
增添畫面趣味性，而不是為了說故事。這
兩個目標在漫畫中並不總是兼容並存，創
作時必須衡量，在視覺衝擊力和故事的敘
事需求間取捨。

圖 84：結尾的另一種描繪方式 A：鳥瞰的視角讓讀者抽離情境，避免直接參與故事的發展。這樣的表現手法
會使讀者分心，因而阻礙了正常狀態。

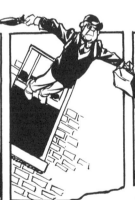

圖 85：結尾的另一種描繪方式 B：讀者的觀看位置又被拉更遠了，而且主角從原來的特寫突然變成衝出分格，
還刻意強調戲劇化的飛翔動作。在這一層分格中，讓讀者驚訝，應比強調飛翔的動作更為重要。

第 **5** 章

表現解剖學

連環漫畫家最普遍處理的圖像是「人類的形體」。在所有填滿人類經驗的無數圖像中，對人體的研究最為透徹，因此也最為人熟知。

人體體型塑造出的風格，以及各種源於情感的姿勢與表達型體態的符碼，都積存在我們的記憶中，形成了非語言的肢體「詞彙」。跟漫畫分格不同的是，人體姿態並非漫畫技巧的一部分，而是對於「在表達過程中可以做為載體的…有目的的動作……運動放電」[1]的紀錄。人體姿態是漫畫家經由觀察所得的一部分存檔。（原注 1：本句擷取自精神科醫生漢斯‧普林茨霍恩（Hans Prinzhorn）在心理學及精神病理學領域的著作《精神病患者的藝術》（Artistry of the Mentally Ⅲ），1972 年由 Springer-Verlag 出版。）

目前對於大腦是如何、又在哪個部位儲存無數記憶的所知甚少，但當將這些記憶彙整成特定的組合時，便能成為易於理解的素材。可以確定的是，當讀者看見精巧描繪出來的圖像，就會勾起記憶，進而解讀圖像傳達的訊息，並附帶產生情感反應。在此我們要處理的面向，顯然是人類共同的記憶與經驗。

而正是因為人類共同的記憶與經驗，使得人體與肢體語言（body language）成為漫畫藝術中最基礎的要素之一。描繪人體的技巧也成為漫畫家表達想法的能力之一。

通訊技術自人類思想史起源至今已有長足的發展，這使得人類共同經驗的圖畫得以傳播普及。重複使用的字符（glyphs，後來演變成文字）演變成一種符號，人們可以背誦與解讀。最典型的例子，應該非埃及象形文字莫屬了。

過去曾有許多人嘗試將人類姿態及其對應的情感狀態進行系統化地編碼。有一本現代暢銷書將其稱為「肢體語言」，書中收錄了十分廣泛的人體姿態，並加以定義。

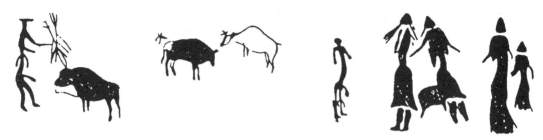

上圖：早期洞穴畫是人們運用熟悉圖像進行溝通的例子。

上圖：埃及人的壁畫隨著時間演進，變得愈來愈形象化。

qef · k ua en set hemt en Batau

Fashion thou a wife for Batau.

上圖：最終，埃及聖書文字將風格化的圖畫編碼為重複的符號，並發展為書寫語言。

　　然而事實上，「閱讀」人體姿態或姿勢是後天學習而來的能力，大部分人能夠理解的層面比自己所知的要來得更廣。由於這種能力與生存本能有關，人類從嬰兒時期便已開始學習這種能力。我們可以從別人的姿態中得到有關危險的警示或是愛的訊息。

　　在漫畫藝術的領域，漫畫家必須運用個人觀察，以及讀者能夠理解和共鳴的姿態記憶存檔來作畫。實際工作時，他必須有一部蒐羅各式人體姿態的「字典」當做參考。

　　我相信，現在是為（達文西那般）虛榮努力辯護的好時機，這方面的努力足以成就藝術這門科學。正式的、或以系統化方法記錄的人類溝通方式是透過視覺訊息的傳遞，所以毫不意外地，當漫畫家畫出常見的姿態時，廣大讀者能夠接收其中訊息並且輕易看懂。這個技巧（也可以說是科學）的核心就在於選出人物的姿勢與姿態。紙本漫畫不像電影或舞臺劇，漫畫家必須將上百張連貫動作的姿勢圖像凝練成一種姿態。這個經過千挑萬選的姿態要能表達細膩的情感、輔助對話、帶出故事要旨，並傳達訊息。

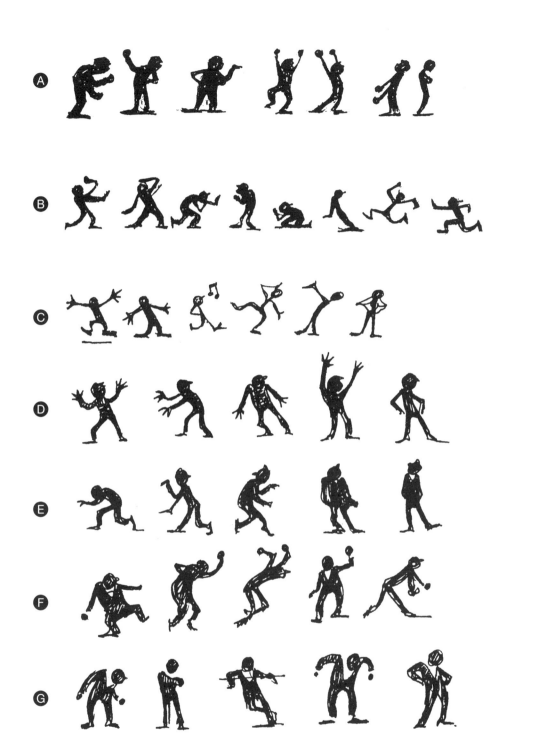

上圖：這是一部人體動作的微型字典：這些既抽象又簡化的姿態和姿勢處理的是人物內心情感的外在痕跡。
除此之外也顯示出，人們藉由自身經驗所建立的姿態與姿勢資料庫有多麼龐大。**Ａ** 憤怒。**Ｂ** 恐懼。**Ｃ** 喜樂。
Ｄ 驚訝。**Ｅ** 狡詐。**Ｆ** 威脅。**Ｇ** 權威。

至於體態要多麼誇張還是內斂，就取決於漫畫家自身的風格了。每個人的風格都不一樣，不管是哪一種表現手法，都有流行和落伍的時候。

人物身體

漫畫人物的身體姿勢與姿態比文字來得更重要。這些圖畫的運用方式會改變並定義文字的真正意涵。根據與讀者自身經驗的關聯，圖畫也能喚起細微的情感差異，甚至讓讀者「聽到」人物的說話語調（見圖86）。

假如一位演員詮釋情感的能力是評斷其演技好壞的標準，那麼漫畫家在畫紙上詮釋人物情感的能力，也是評斷其功力的標準。而在漫畫藝術中，最廣泛應用的應該就是描繪情感的能力。

若要列出成千上萬種人類用於視覺溝通的姿態，將會花上一整本書。但為了討論這個主題，我們只需要檢視並展示出人物姿態和對話之間的關係，並觀察在他們交互作用呈現出的結果。

「姿勢」通常是指在地區或文化中慣用、常常較為隱微，且只限於小範圍的身體動作，該動作的定位通常是其代表意義的關鍵。至於選擇什麼姿勢則與故事情境相關，此外該姿勢要能呈現漫畫家想表達的涵義，讀者也必須同意這樣的選擇，這個選擇恰當與否也由讀者來決定。

106

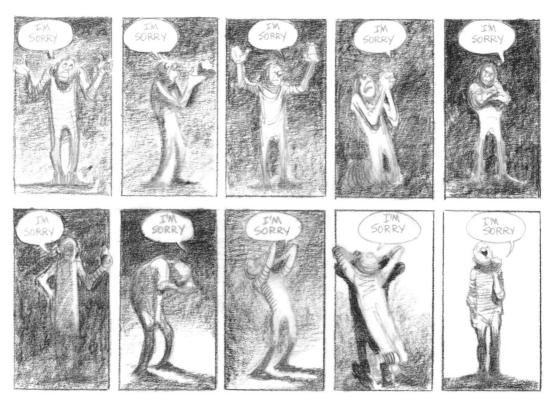

圖86

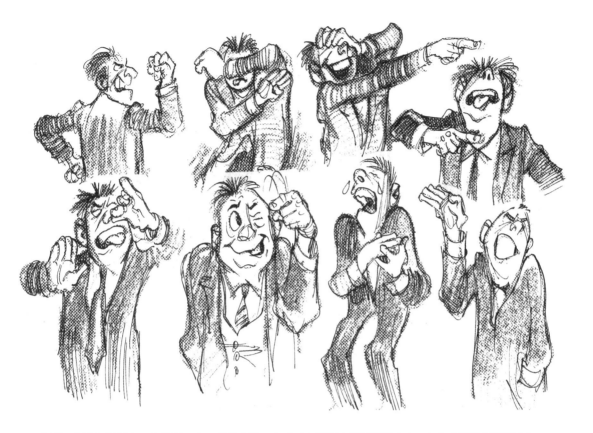

上圖：在這個例圖中，有幾個一目了然的姿勢。在成千上萬種人類肢體語言中，有許多都是全球通用的。

「體態」是從一個連貫動作當中定格出一個動作。在圖 87 中，我們必須從一連串動作中選出一個體態，凍結在分格之中，達到承先啟後的作用。

當我們看著圖 88（第 109 頁）時，立刻就能聯想該圖像之前的一連串動作，代表一連串動作的瞬間被凍結在這張圖中，觀

若要列出成千上萬種人類用於視覺溝通的姿態，將會花上一整本書。

圖 87：上面例圖中，以一個動作總結了極短時間內發生的一連串隱微動作，旨在表現連貫動作中的「靜止」。

上圖：這個事件發生在極短的時間內，但為了清楚展現武器（石頭），以及運用武器時的力量，將事件拆解成三個分格來表現。

者因此能夠理解（也能透過想像力自行補足）達到這個體態之前的動作演變過程。

接下來的體態也不難想像，因此沒有必要描繪出來，除非該動作跟下一個分格內容有關。

圖 **88**：八個連續動態組成為一個動作，時間大約持續三十秒，中間最具代表性的體態被凍結了起來。我選擇這張是因為考慮到該圖與前後分格的關係。

體態的其他選擇

　　假如「戰士將盾牌向前突刺」的動作是敘事的重點，那麼我們要選擇的是這三十秒連續動作中的最後一個體態（圖 89）。

圖 **89**

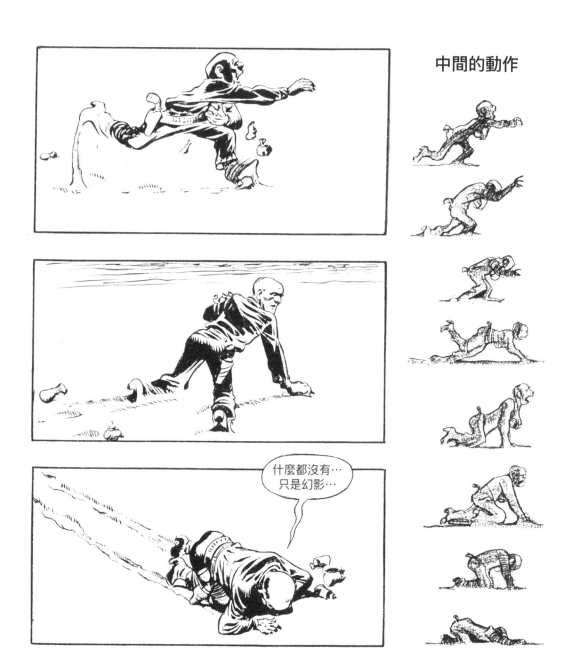

中間的動作

什麼都沒有…
只是幻影…

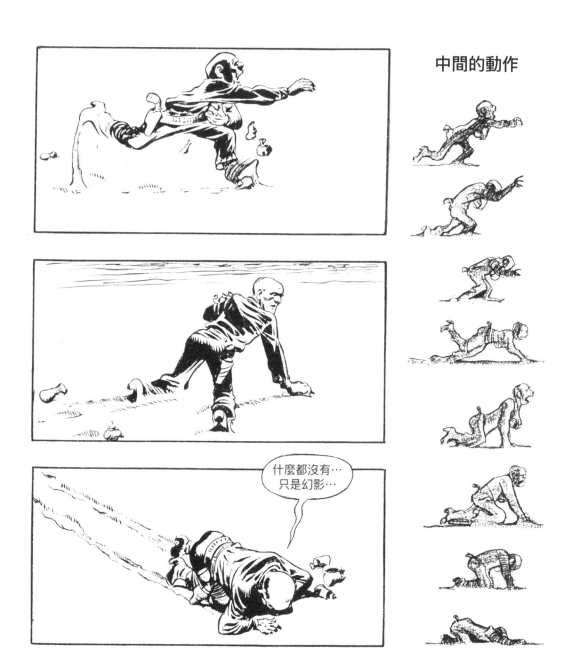

上圖：此三格圖畫是取自一段時間內（可能是一小時或更久）發生的一連串動作，我選擇或「凍結」了三個關鍵體態，以表現時間差和人物情緒。每個體態在敘事中都同等重要。從這三個體態可以聯想到間隔的其他動作，讀者也可以想像原本的連貫動作過程如何。

從右頁圖 90，我們可以看到從連貫動作中挑選出幾個不同姿態之後，以較複雜手法運用在漫畫中的範例。在此我致力於讓讀者一窺人物的生活方式，就像在進行社會觀察一樣。

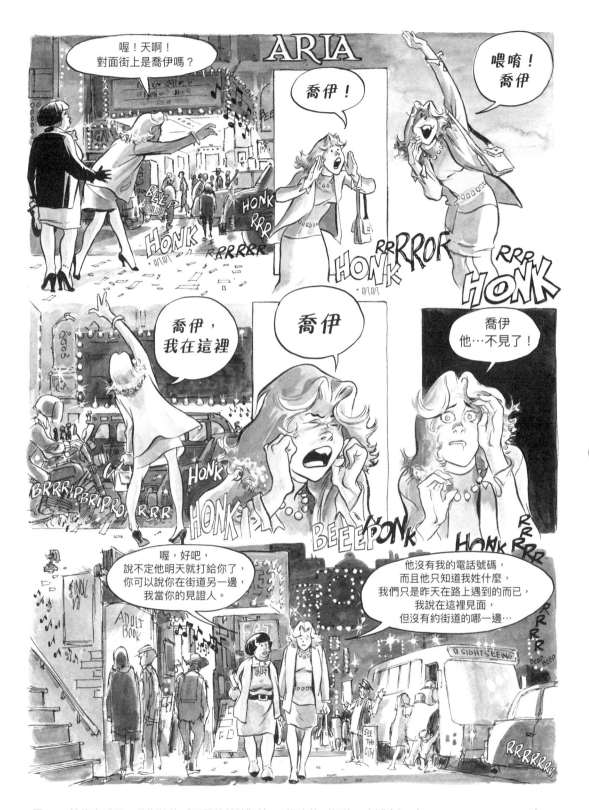

圖 90：節錄自威爾・艾斯納的《閃靈俠雜誌》第 35 期中的〈紐約：大城市〉（New York: The Big City），
出版於 1982 年 6 月。

臉部

市面上許多關於人體結構學的書習慣將頭部視為身體的附屬部位。但在漫畫藝術中，頭部是最引人注目，也是最能讓讀者感受到情感的部分。為了方便討論，研究臉部時將不考慮個性問題。

圖 91 展現的是臉部肌肉收縮（變形、扭曲），反映出不同的內心情感。因為結構限制的關係，臉部的姿態較難定義，但耳朵和鼻子除外，因為表面的五官較常有動作。至於眉毛、嘴唇、下顎、眼皮和臉頰的動作，則與腦內情感激發的肌肉運動相關。

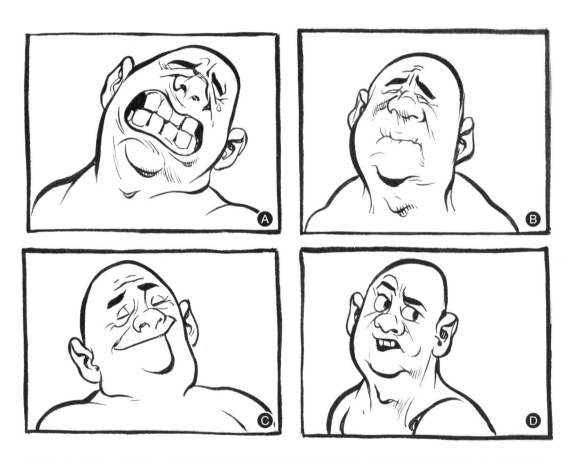

圖 91：Ⓐ 痛苦……又費勁，身體某部位疼痛。Ⓑ 身體某部位不舒服，說不定是內在的不適。Ⓒ 全身舒適，享受。Ⓓ 身體為某個動作做好準備，或許是要逃跑或行動。

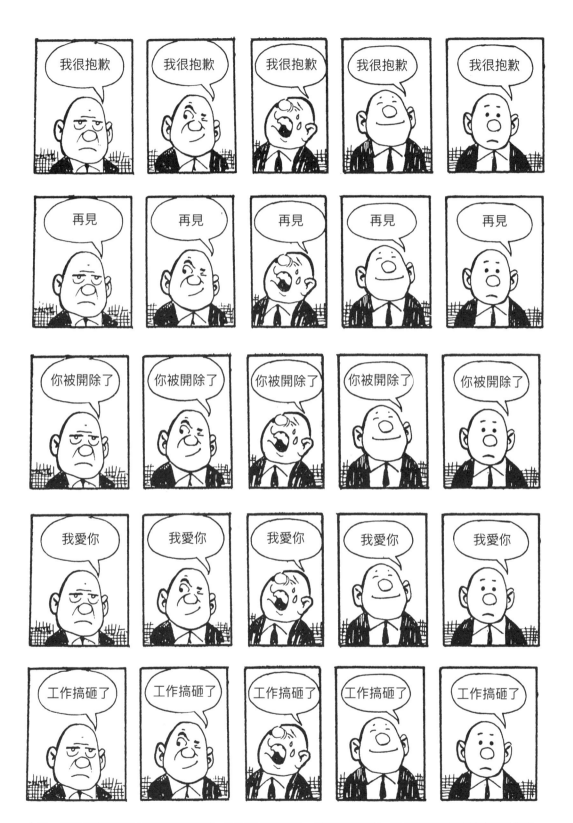

上圖：這裡是許多常見易懂的臉部表情，在對話框裡設計一樣的陳述文字，以便展示臉部表情也可以做為一種漫畫的應用「語彙」。

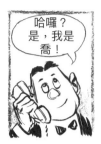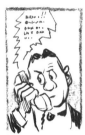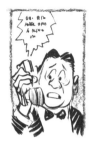

上圖：人物的臉部表情變化為頭部姿態提供了額外的戲劇效果，兩種效果結合，讓聽不到話筒內容的讀者也能感受到人物的情緒反應。

臉部表情是「心靈之窗」，也為大多數人所熟悉，而臉部在溝通上的功能是表達情緒。臉部五官綜合的動作會顯現人物的情緒，為肢體姿態增添了另一層意涵。也因此，漫畫家常利用頭部（或臉部）來傳達身體動作的訊息。就整個身體來看，讀者最熟悉的部位是臉部。臉部也能為對話增添意義，相較於肢體語言，臉部表情雖然更為隱微，卻更容易立刻讀懂。臉部表情獨立於身體語言，透過閱讀表情，人類可以判斷日常生活的大小事，例如把錢交給誰最安心、哪位政治人物最值得信任，或是該與誰建立情感關係。我常想，如果動物的臉部表情更豐富靈活、更能反映情緒的話，或許他們就不會那麼容易為人類殺害了。

身體與臉部

人物的體態與臉部表情同樣引人注目，描繪起來既是一項大工程，卻也是經常出差錯的部分。不過要是處理得宜，不必多餘的道具或場景，便能達到該有的敘事效果。只運用表現解剖學而沒有文字，在敘事上難度較低，因為藝術的發揮範圍較廣。反過來說，當漫畫內的文字蘊含深層意義時，人體姿態與表情的描繪就更加困難了。接下來這篇〈屋頂上的哈姆雷特〉（Hamlet on a Rooftop,1981）就是試圖要處理上述的挑戰（見圖 92 至 101）。

圖 92：（次頁）這是作者 vs. 漫畫家的常見困境，漫畫家必須在一開始就決定要如何呈現這篇漫畫，嚴格遵從作者的意思來作畫；或是以作者的文字為船舟，駛入自行發揮的視覺藝術之海中。

HAMLET ON A ROOFTOP

*屋頂上的哈姆雷特

他的父親死得
不明不白！
他的母親
則在一個月之內
和他的叔叔
結了婚！
這麼快的時間內，
這麼快！
不就是
事出有因嗎？
難不成是
因為謀殺？
那麼，
假如都是
他所珍重的
的確，
他的男子氣概
呼求著上天
對此罪刑的懲罰
復仇
才能榮耀你的
孝道美德
他死去父親
的聲音在他的內心
堅決命令
如火爐般沸騰
唉
要懲罰他們
**謀殺他的母親
與叔叔**
正因他們

違反了道德常規！
又或者，
是因為他
心裡某些
難以言說的緣由
然而
他有能力
做出如此
不自然的行為，
並忘記未婚妻
奧菲莉婭
對他的愛嗎？
等一下
再臣服於激情
的湍流以前
先緊抓住
理智的尾巴
再投身躍入
混濁不堪
的暴力之海
踏上
不歸之路

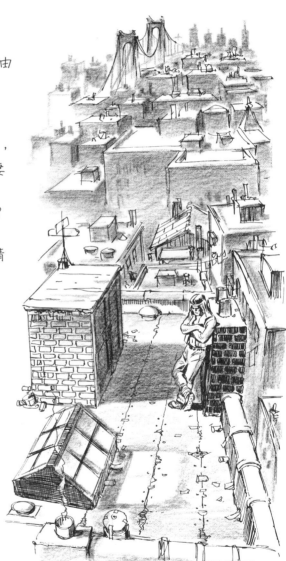

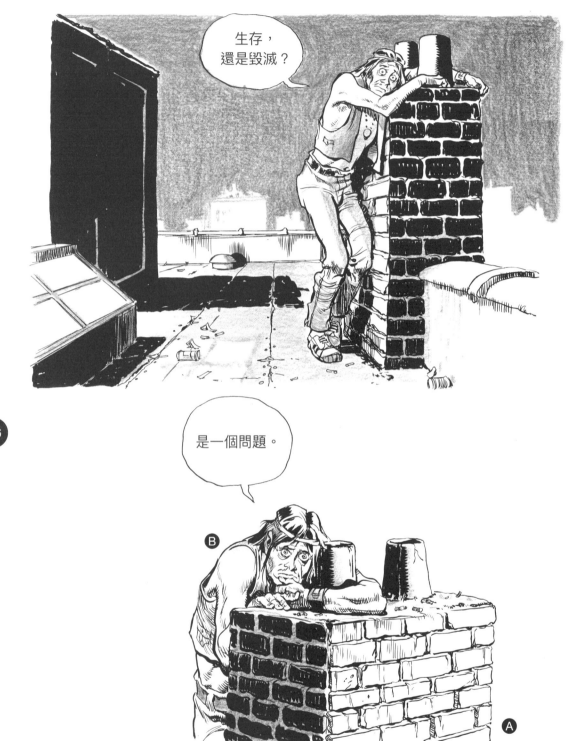

圖 93：漫畫中完整引用了莎士比亞的文字，但這段哈姆雷特最有名的獨白被拆解開來放在不同的對白泡泡中，以確保文字、意象與故事時間感能有意義地融合，讓讀者感受人物說話時的停頓。漫畫家像是演員一般，賦予臺詞自己的詮釋。🅐 道具與人物的關係密切，賦予整個場景意義，因背景與情節相關。🅑 人物的姿勢表明了其思考過程。

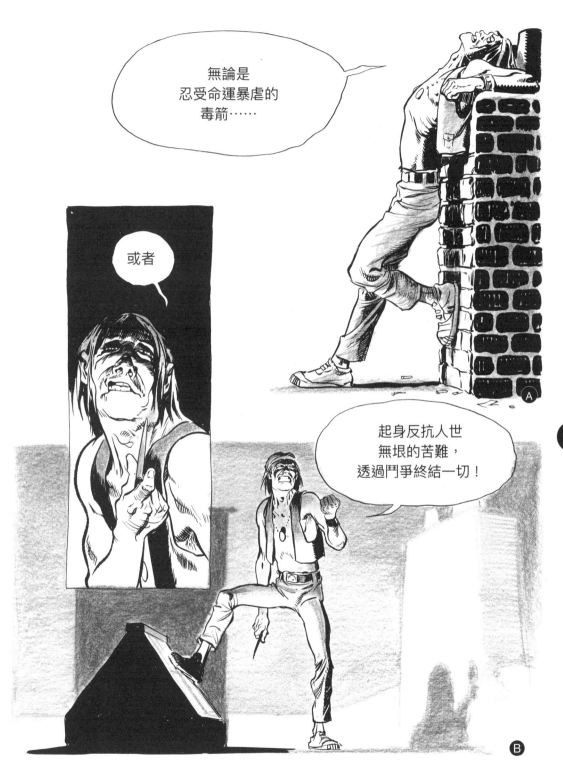

無論是
忍受命運暴虐的
毒箭……

或者

起身反抗人世
無垠的苦難，
透過鬥爭終結一切！

Ⓐ

Ⓑ

117

117

CHAPTER 5　表現解剖學

圖 94：人物的體態不只代表典型的情感表現方式。這位男子並非丹麥王子哈姆雷特！他的姿態透露了個人特殊的生命背景，問題在於，這個人物如何以典型的姿勢來顯示內在的自我懷疑與痛苦，是漫畫家最大的挑戰。Ⓐ 臣服於沉重的念頭。Ⓑ 虛張聲勢，他想像著挑戰造成自己心理問題的巨大力量。

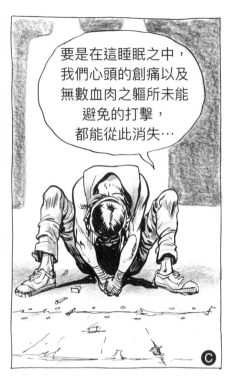

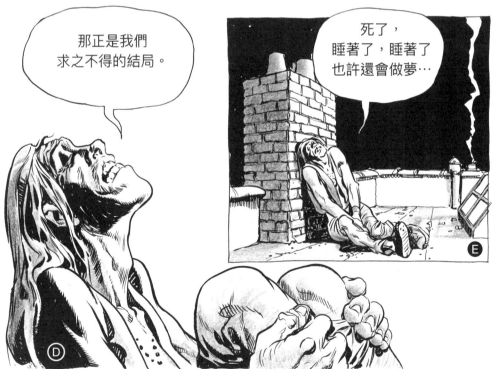

圖 **95**：肢體語言是共通且可替換使用的，但實際應用上卻非如此。🅐 疲憊：被巨大的問題所打敗。🅑 尋求慰藉，讓身體沿著牆壁滑下。🅒 他尋求庇護，進入睡眠。🅓 費心盡力祈求著。🅔 遁入夢鄉或無意識狀態，他做了一個像是胎兒蜷縮在母體內的體態。

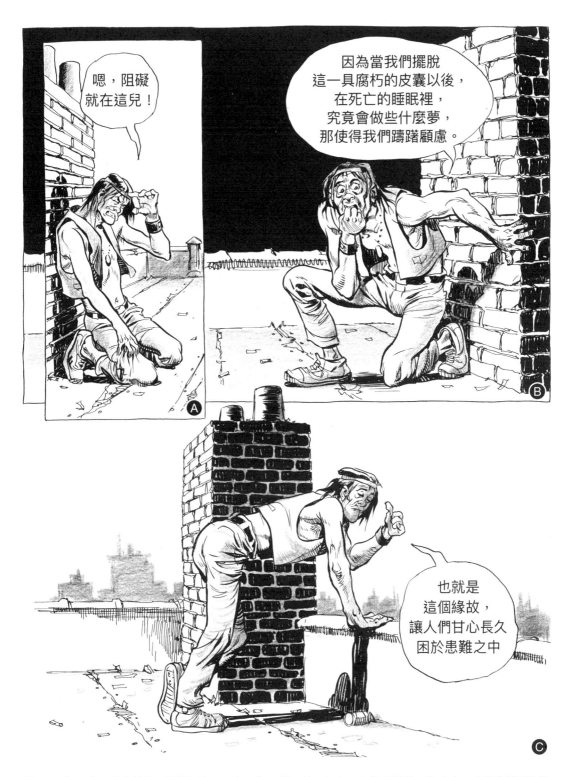

圖 96：Ⓐ 再度因腦中縈繞不斷的想法而醒來！Ⓑ 恐懼：他了解自己有什麼選項。Ⓒ 直白：直指出看不見卻掌控他命運的操控因素。

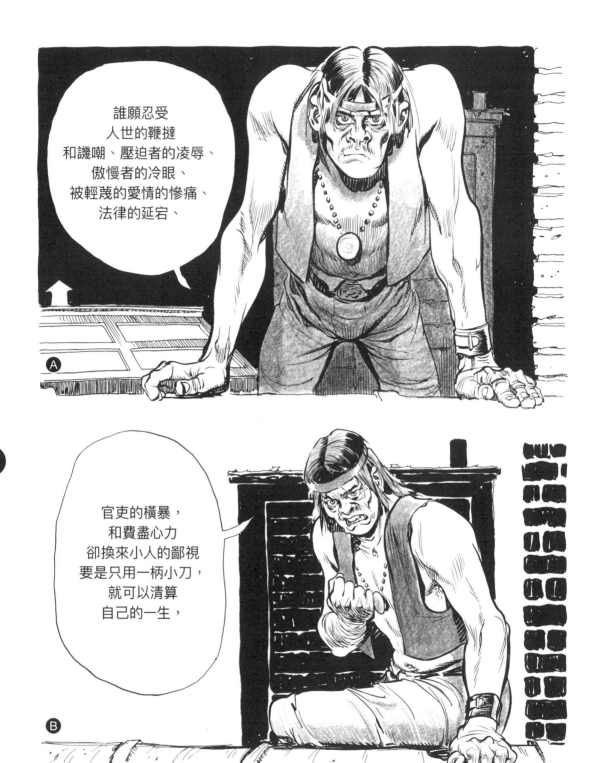

120

圖 97：**Ⓐ** 憤怒：現在他建立起決心。**Ⓑ** 論證：他開始為自己漸長的決心找到充分的理由。

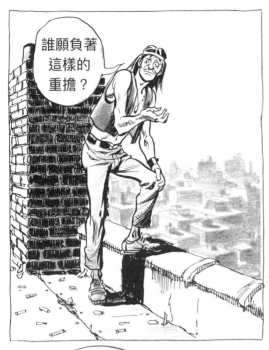

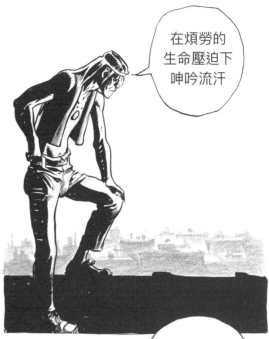

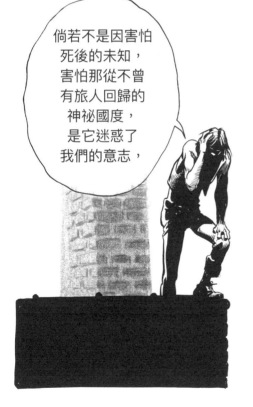

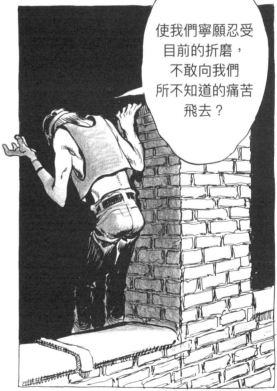

圖 **98**：爭論：在法庭上提出主張時會出現的體態。

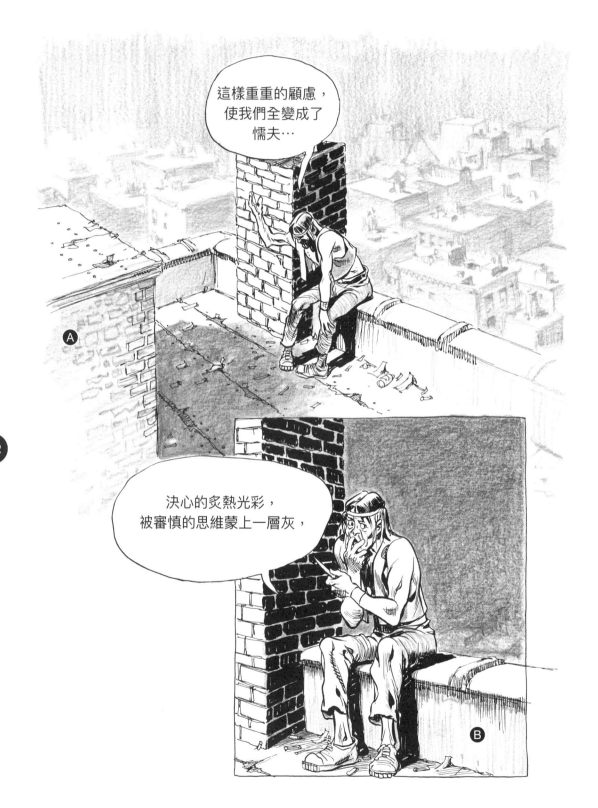

122

圖 99：Ⓐ 這裡使用的遠鏡頭（long shot）是為了加強真實感，試圖讓莎士比亞的語言從這樣的人物口中說出顯得合理。Ⓑ 猶豫不決：猶疑又重上心頭。

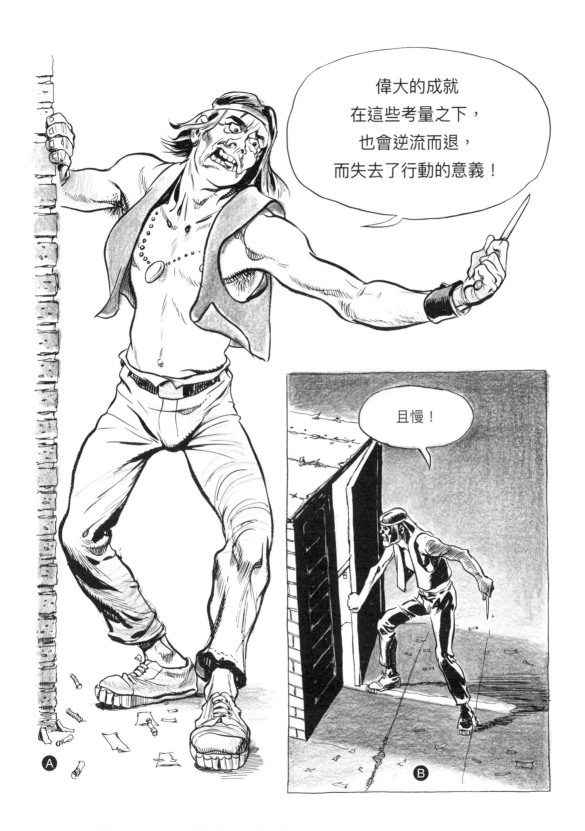

圖 100：Ⓐ 充滿決心！Ⓑ 出擊：他開始行動，展現決心。

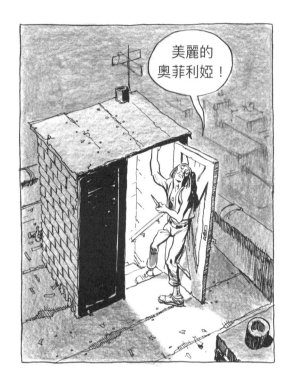

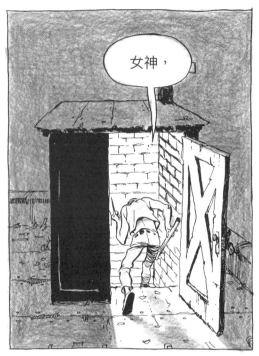

圖 101：儘管莎士比亞的語言與貧民區人物的搭配不一定適當，但這項練習卻展現漫畫的潛力，因為裡面蘊含普遍人類共有的情感。

原編按：

　　艾斯納教學書三部曲的第三冊《Expressive Anatomy for Comics and Narrative》中，關於這一章節有更加詳盡的解說。

第 **6** 章

寫作與漫畫

漫畫的「寫作」可以定義為構思故事概念、編排圖畫元素、建立起敘事的順序，以及編寫對白。寫作既是漫畫的部分、也是整體，是一種特殊的技能，由於涉及獨特的技術，與其他類型寫作的要求不盡相同。漫畫寫作與劇本寫作相近，只不過漫畫家本身除了寫作以外，還得畫漫畫。

在連環畫藝術當中，文字與圖畫兩種工具彼此緊密交織。連環畫創作就好比是一種「編織」行為。

單獨使用文字創作時，作者會引導讀者的想像力；在漫畫中，作者已事先為讀者設定好想像了，一旦圖畫產出，就等於下了定論，幾乎不容許翻案或其他詮釋。當文字與圖畫融合運用時，文字不再用來形容，而是為圖畫提供音效、對白，以及連結圖畫的描寫。

作者與漫畫家

為獨立討論「作者」的角色，在此必須將「寫作」在漫畫中的功能武斷地限於構思故事、建立故事順序、編寫對白或敘事元素。接著將逐項討論，再綜合探究。

概念、故事或劇情在腳本（script）中的呈現形式為敘事與對白（對話泡泡）。運用文字與確立故事架構，能擴大、發展故事的概念。作者在腳本上註解給漫畫家的訊息，如關於分格的描述和頁面的內容，是將內心的概念轉變成插圖的過程。

每個環節都必須忠於整體。作者一開始就得考慮到漫畫家對故事會有一番自己的詮釋，而漫畫家也必須忠於故事內容或概念。寫作與繪畫工作分開考量，會直接牽涉漫畫藝術的美感，在現代漫畫界，已經有愈來愈多寫作與繪畫專業分工的情形。

戲劇（包含電影）創作在技術本質上需要許多專業人士共同合作才能完成，但漫畫創作則有一個人獨自完成的歷史。

有人負責寫作、有人負責上墨線、字體（可能是負責色彩或創作背景），這種情況下誰才是「原創者」呢？

一個人獨力創作的漫畫工作之所以演變成一組人團隊合作，通常都是因為時間緊迫的關係。更常見的狀況是，出版社會為了出版排程、管控社內的專利角色，或為了因應特定的編輯目標，而去組織創作團隊。

很多時候，漫畫家會遵從編輯對他寫作能力的批評，甚至自願放棄寫作的角色。於是，考慮到出版社的意見與交稿日程，或純粹因為以為漫畫的創作方式就是如此，漫畫家會尋求作家的合作，或反之亦然。

半個世紀以來，這樣分工合作的模式並不少見，特別是大型出版社經常能見到備受推崇和廣受喜愛的漫畫家只專長寫作或作畫，而非兩項兼擅。

這樣的寫作與繪畫分工，使得出版社難以在漫畫出版時明確指出誰是「原創者」，因為有人負責寫作、有人負責上墨線、字體（可能是負責色彩或創作背景），這種情況下誰才是「原創者」呢？隨著數位漫畫的盛行，當原創作品可以無限複製、儲存在電腦裡，這個問題變得更加難以釐清。

一直以來，影響漫畫這門藝術的一個潛在事實是，我們使用的主要是視覺層面的表現媒介。繪畫部分主導了讀者一開始的注意力，這促使漫畫家更汲汲營營於發展作畫風格、技巧與炫目的圖像創作手法。一旦了解到讀者是以圖像的視覺衝擊力做為評斷作品價值的標準，漫畫家會一味地加強繪畫功力，最後創作出藝術美感極強，內容卻乏善可陳的作品。

寫作的應用

在以視覺為主，或者以超級英雄為核心的漫畫中，動作與風格變得極為重要，然而這也削弱了寫作與繪畫的交織作用。另一種也會削弱圖文交織作用的情形是，當作者只給予漫畫家最基本的劇情概要，就要漫畫家開始創作，在尚未產生對白的情況下，漫畫家自行根據對劇情概要的推測、及對劇情要求的想法來編排分格，接著將完成作品（這時還像是各種元素雜揉的「織錦」）交還給作者加上對白並連結起敘事。但由於此時漫畫家已經對作品進行了難以動搖的詮釋，作者勉為其難地在漫畫家為其預留的空白裡填入對白與文字，努力想在最終成品中維持自己原本的想法。

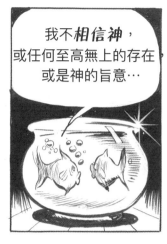

圖 102

文字與藝術：難分難捨

　　圖 102 的文字（文本）與圖畫（藝術）相互依存，描繪了一個較為複雜的主題。以這幅漫畫來說，沒有了文字便毫無意義，所以說此漫畫家也是在進行某種形式的「寫作」。

　　魚的位置與樸素的描繪方式不干擾主題。中間沒有文字的分格是為了製造刻意的停頓（控制時間），為結尾增添力道。而「相信」、「神」與「誰」三個詞刻意加上粗體，讓讀者「聽到」這些文字。事實上，當讀者讀到粗體的文字時，這些字會「自帶音效」，或讓讀者以為能「聽見」對話，這種文字運用方式是漫畫特有的面向。「控制讀者腦海裡的耳朵」非常重要，讓作者寫作對白背後的意義與意圖能進入讀者的腦海裡。

文字的應用

　　假設下頁的圖例是由作者或漫畫家所撰寫的腳本（分鏡腳本），講述犯人逃離警察追捕的過程（見圖 103 至 104）。我們在這裡嘗試了對白、相關的敘事和描述等各種不同的文字應用方式。請記得，創作無所謂對或錯。

　　文字與圖像相互依存，寫作別無選擇地必須擺在首位（公正地就漫畫藝術而言）。然而，在理想的情況下，作者與漫畫家應為同一人。文字部分（或是作者的作用）由始至終都必須握有主控權。

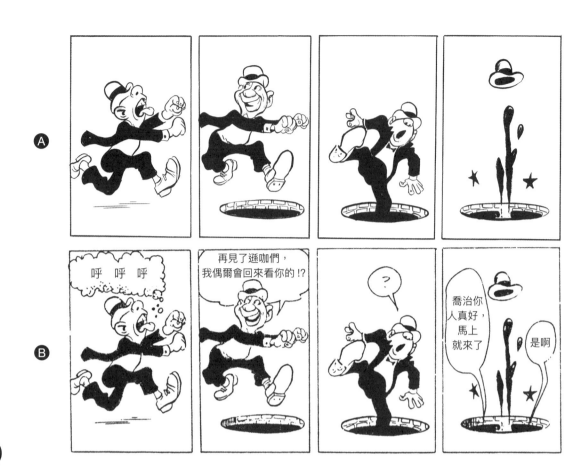

圖 103：**A**（幽默風格）純粹只有圖像！漫畫的「寫作」如果不是先於漫畫之前，僅以幾個句子描述；不然就是出自口述，因此完全沒有在漫畫中出現。**B**（幽默風格）極簡畫風帶出幽默感，文字也必須搭配。由於漫畫十分簡潔，文字部分有很大的變化自由，能去更改意義或目的。加上一些不協調的元素，也會影響漫畫的幽默感。

圖 104 **（次頁）**：**C**（寫實風格）使用最少量的文字，這裡的文字是擬聲詞。漫畫家背負了用意象來表現情節與逃犯心情的重任。**D**（寫實風格）更自由地運用對白泡泡來強調主題。**E**（寫實風格）運用了大量敘事文字為漫畫增添不同的層次，並藉由重複（或強調）圖畫要表達的內容來參與說故事的過程。

C

 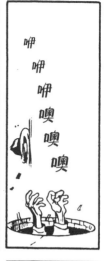

咿
咿 咿咿噢
噢 噢

D

同時間，殺手試圖逃離

得快點走，他們要來抓我了！

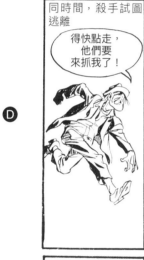

哈！我留了張小紙條，殺手肯德可沒那麼容易被抓，我就順著這條小巷到另一端……

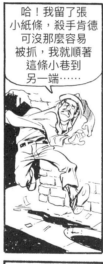

…到建築物後，搞什麼…

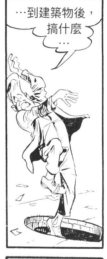

O%#!!☆

該死！我掉到下水道裡了呀噢噢噢！

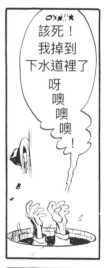

E

同時間，殺手肯德從街道快跑進入一條舊巷弄！

這是他的大好機會！後方追捕人馬聲接近，像是一大群吠叫的狗

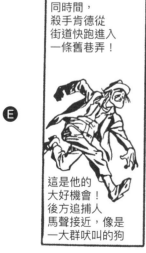

但肯德腳步很快，輕鬆甩掉他們，現在他感到自由的喜悅，只有自己快速的腳步聲迴響在巷弄間

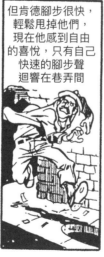

突然間，腳底踩了個空…

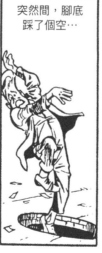

…於是他像頹軟的屍體般，直直落入下水道孔中，他的聲音逐漸消失在地底

呃
呃
呃
呃
呃

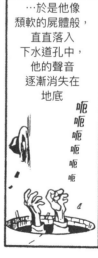

故事與意象

實際開始創作時，由於故事已經構思完成，創作者接著會運用文字與意象發展來架構，並將兩者融為一體，圖像元素在此便提升至主導的地位，畢竟讀者閱讀的是整體的視覺效果，而且判斷連環畫是否成功、品質好壞的依據，正要看兩者的融合是否妥當。

故事發展

剛開始發想與撰寫故事時，會受制於漫畫本身的限制，因為基本上，漫畫的形式已經決定了故事表達的範圍與深度。正因如此，長久以來的漫畫文學多數都是簡單明瞭的故事劇情。故事題材的選擇和講述故事的方式，受到空間、漫畫家才能，以及複製印刷技術的限制。事實上，從藝術或文學的角度來看，漫畫完全可以表達複雜且有內涵的主題。

在故事的許多元素中，最服從於圖像的是場景和動作。因此我們也合理期待，漫畫這種媒介很適合用來處理人物動作和景象所要傳遞的抽象概念。對話則將聲音帶進了無聲的思考過程中，有助於闡釋動作所蘊含的意義，漫畫的描述引言，或是分格之間的文字，主要是為了表示時間與場景的轉變。以這方面來說，或許漫畫中最實用也最常用到的字眼是「同時間」（meanwhile）。

漫畫中的圖文比例沒有絕對，因為文字（美術字）本身也是漫畫的一部分。根據經驗之談，連環畫藝術分為「視覺圖像」（visual）或「插畫」（illustration）。我將「視覺圖像」定義為以一連串圖畫取代純文字描述；「插畫」則是加強或裝飾文字描述的圖像，功能在於重複文字內容。

將文字與圖畫融匯為「語言」敘事的「視覺圖像」，才是最純粹的連環畫形式。

創作者在一開始就要決定故事的本質。他必須確定自己是不是要闡釋概念，以及在傳遞給讀者時可能遇到的問題與解決方式。

漫畫的畫風，例如幽默或寫實風格，對接下來的作畫的種種考量有很大的影響。通常風格是預先決定好的，並非有意識的選擇、或是反覆考量的結果。話雖如此，依照以下步驟來拆解風格仍很重要。

接下來我們要拆解故事。這個階段討論的是如何以有限的空間、技術和表達方式來表現。以紙本漫畫來說，頁面尺寸、頁數、印刷複製過程和可以取得的色彩等，都會影響故事的拆解。相比之下，數位漫畫家則會考慮漫畫是不是要拆解成不同頁面，如果答案肯定，那麼頁面之間是否維持標準的形式，或者每一頁都不相同。有時候，特別是由作者先撰寫腳本再交給漫畫家繪製的情況下，作者已經事先對故事進行了基本分解。通常作者會期待，甚至非常希望漫畫家去重現、或將附有對話的動作描述和構圖指引轉化為圖像。但因為作者與漫畫家的合作關係十分密切，作者顯然難以命令對方，漫畫家也不能把作品變得面目全非（例如擅自省略或大幅刪減）；漫畫家自己也常在有限的頁面空間、交稿時間、繪圖技巧（更別提還有惰性！）之中苦苦掙扎，少有心思能放在關於內容的各種考量。

深諳世故的作者需要有長期的經驗與付出才能夠接受自己寫作的文字被刪除，例如為了向費盡心思完成的啞劇妥協，而不得不刪除自己費盡心思寫出來的對話泡泡。當漫畫家必須處理或保留作者不容更動的文字時（例如對話或敘事文字段落），通常會導致畫面中出現一堆在講話的人頭。若作者可以配合畫面撰寫文字，將畫面納入寫作的考量中，這樣的困難會相對小一點。當然，如果一人能同時分飾兩角，在輪流變換作者與漫畫家兩種角色的思考過程中，這些困難也會迎刃而解。雖然自己一人包辦所有工作比較辛苦，無論是畫縮圖草稿（thumbnails），還是撰寫腳本，

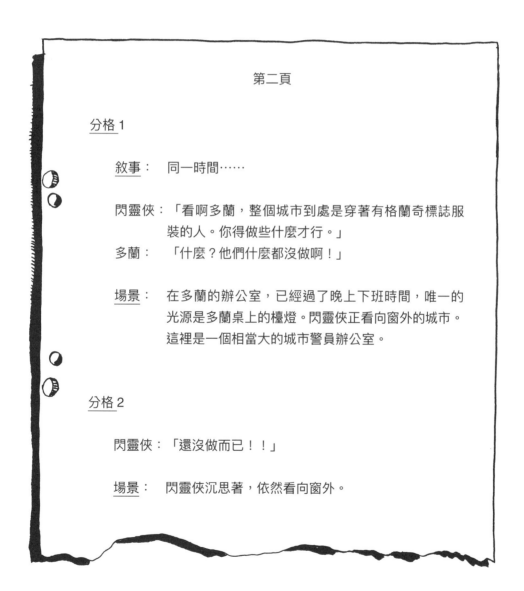

第二頁

分格 1

敘事：　同一時間……

閃靈俠：「看啊多蘭，整個城市到處是穿著有格蘭奇標誌服
　　　　裝的人。你得做些什麼才行。」
多蘭：　「什麼？他們什麼都沒做啊！」

場景：　在多蘭的辦公室，已經過了晚上下班時間，唯一的
　　　　光源是多蘭桌上的檯燈。閃靈俠正看向窗外的城市。
　　　　這裡是一個相當大的城市警員辦公室。

分格 2

閃靈俠：「還沒做而已！！」

場景：　閃靈俠沉思著，依然看向窗外。

上圖與次頁圖：這是一份簡單的腳本範例。實際上腳本的格式會依據不同出版社的標準、或是漫畫家與作家的協議而有各種變化。這裡的腳本範例是一頁漫畫的內容。

分格 3

多蘭：「除非，有人違反法紀，當然這會……」

場景：多蘭開始腦力激盪。他的神情顯現出腦內狡猾的念頭，這裡可以用特寫，他的臉部被那盞桌燈給照亮。

分格 4

敘事：　兩小時後

場景：　在中央市的濱水區。濃霧重重包圍碼頭邊一大堆腐爛的木板。我們可以看到閃靈俠站在路燈照射的地方。停靠的油輪船身在濃霧中幾乎難以看見，在分格角落，可以看見一個人影，明顯是個流氓。

分格 5

流氓：　「歡迎來到我們的地盤，不許動！」

閃靈俠：「唉呀，這不是最好客的組織格蘭奇嗎？嘖嘖。」

場景：　閃靈俠的特寫，流氓走出濃霧，向閃靈俠靠近。可以看到閃爍著的刀鋒從後頭指著閃靈俠的耳朵。幾乎看不見流氓的長相，閃靈俠擺出投降的姿態。

但至少不會再有作品主權爭論和公平的問題。

我一直以來都強烈主張作者與漫畫家應該是同一人。假如無法這麼做，而且假如漫畫家與作者之間也沒有協定，我認為漫畫家應該占主導地位。我的意思不是指漫畫家該罔顧作者撰寫的故事，擅自進行創作，而是希望漫畫家也可以扛起創作的重擔。得到創作的自由之後，隨之而來的是更大的挑戰，也就是要掌握更廣的視覺藝術工具與構圖創意。因此，漫畫家也應該為寫作貢獻心力。

不管是什麼情況，在作者與漫畫家的理想關係中，漫畫家都必須預設「刪減與添加」這兩大自由所帶來的負擔。對於想尋求規則的人來說，這兩件事或許會很有幫助。

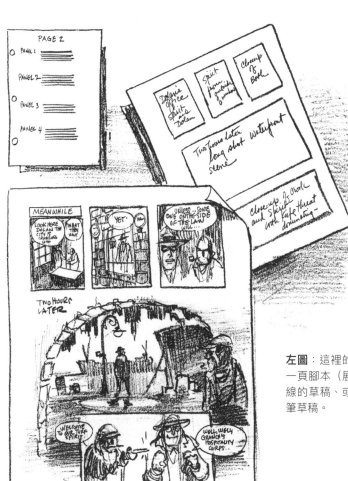

左圖：這裡的流程圖呈現的是思考過程，以及從一頁腳本（展示在前幾頁）發展成一頁準備上墨線的草稿、或掃描到電腦進行數位後製的漫畫鉛筆草稿。

「視覺圖像」，才是最純粹的連環畫形式。

圖像小說《柏林首部曲：岩石之城》（Jar of Fools and Berlin: City of Stones）的作者傑森‧盧特斯（Jason Lutes）曾說：「卡通就是以圖片來寫作。」傑森書中的每一頁內容與敘事都經過仔細設計與描繪，只為了能讓讀者進入情境。他細心考量如何使每個分格獨立運作，但又跟整個頁面保持關聯。如此嚴謹的敘事方式，避免讀者產生看不懂或是迷失方向的感覺。

所以當傑森應邀「撰寫」關於哈利‧胡迪尼（Harry Houdini）的圖像小說時，他為每一頁漫畫都畫了縮圖草稿。這些草稿對尼克‧貝托茲（Nick Bertozzi）無比珍貴，他說：「教學時我會給學生看他的縮圖草稿，他清楚的手法是卡通與視覺敘事的最高典範。」（編按：上述傳奇魔術師胡迪尼的傳記《手銬王者》[The Handcuff King]，是由漫畫家盧特斯與貝托茲共同完成。）

① 我看到他了！我看到他了！

② 胡迪尼萬歲！

③ 胡迪尼！

④ 偉大的胡迪尼在這

這組人馬走進人群中，
並走上街頭。

字牌

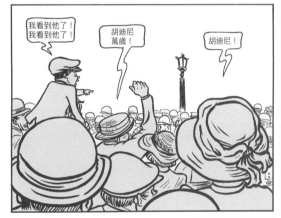

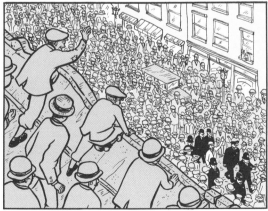

刪除文字

漫畫家可以刪去任何能單純以視覺來表現的對話或敘事。

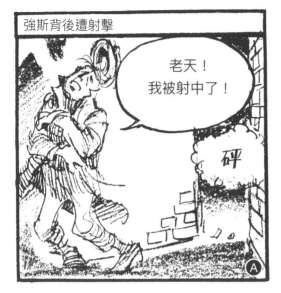

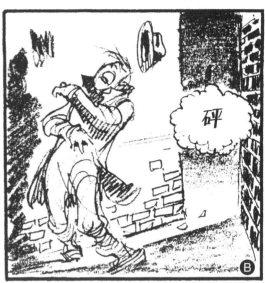

分格 1

敘事： 強斯背後遭射擊。

強斯： 老天！我被射到了！

場景： 描繪出強斯背後遭射擊。

上圖：Ⓐ 根據劇本畫出來的結果。Ⓑ 漫畫家自行修正。

增添文字／圖像

漫畫家可以自行放大分格以「控制時間長短」，進而加強劇本的意旨。

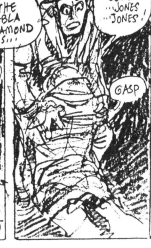

分格1

敘事：強斯背後遭射擊

強斯：「老天！我被射到了！」

場景：描繪出強斯背後遭射擊

分格2

敘事：強斯倒在恰好抵達的閃靈俠懷裡

強斯：「…卡巴拉鑽石被…咳」

閃靈俠：「哪裡啊？強斯？強斯？」

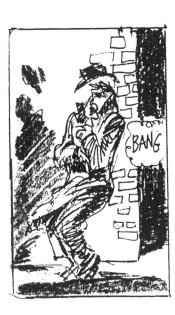

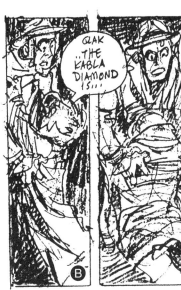

上圖：Ⓐ 這是作者自己創作的腳本。其實作者通常只負責劇情與對白，其他的最好交由具有熟練編劇技巧的漫畫家處理。這裡展示的腳本內容原本只有兩個分格。Ⓑ 漫畫家另外再加上兩個分格，藉由控制「時間長短」以加強戲劇效果。拆解強斯臨死前的對白，讓他的死更為具象。此外，刪去了敘事文字讓閱讀流程更為順暢，這就是漫畫家說故事的手法。

上圖：這篇《閃靈俠》的四頁短篇故事由朱爾・菲佛（Jules Feiffer）於 1952 年 10 月 12 日所作，但從未被畫出來也未曾出版。這位作者會寫也能畫，便自行依腳本畫出草稿。由於他會素描，所以他可以提供漫畫家更多的視覺指導，但更重要的是作者需了解漫畫家的風格與能力。這位作者寫作與繪畫兼備的能力在此相當顯而易見。

第一頁（缺失）
第二頁

分格 1- （火星文）zzt…clk…毀了！
分格 2- （火星文）我美麗的太空船被那隻拿著薄荷棒的野獸給毀了，沒有新的零件我要怎麼維修？！
分格 3- （火星文）我到底要怎麼回去火星？我完蛋了，我只能留在地球上了（火星人打開電視）
分格 4- （電視播報員）在今晚的辯論中，閃靈俠宣布他會證明飛碟的存在，並公開展示四英呎高的完整飛碟仿製品！
分格 5- （電視播報員）由頂尖科學家所設計，是真的可以運作的飛碟…（喀）
（火星文）哈！
分格 6- （火星文）我找到回火星的方法啦！
分格 7- （說明文字）當天晚上
（多疑的科學家，在電視攝影棚）
電視上說今晚會公開飛碟，真是笑死人！飛碟絕對不存在！

第三頁

分格 1- （多疑的科學家）那不過是光造成的幻覺。閃靈俠能說什麼，才沒有所謂的「飛碟」可以公開，只會證明沒有飛碟罷了。
（多蘭和閃靈俠坐在台上）你真的有飛碟嗎？
（閃靈俠也坐在台上）噓…有，在後面的房間。
分格 2- （說明文字）在後面房間（火星人從開著的門潛入後面房間）
分格 3- （安靜，或許用一個遠鏡頭從火星人拍到一群在房間外的小孩，P.S. 史密斯（他真正的名字是阿爾奇儂‧台德瓦特）跟孩子和家長在一起，多蘭也正從相反方向走向房間）
分格 4- （家長或老師）P.S. 你要去哪啊？（P.S. 正離開人群，前往後面的房間）
分格 5- （位於分格外的家長或老師）P.S. 快回來啊。
分格 6- （安靜，P.S. 走進房間，面對火星人）
分格 7- （安靜，P.S. 可能用他的薄荷棒把火星人打昏了）
分格 8- （多蘭剛進入房間）P.S. 別進去那裡！
分格 9- （P.S. 在飛碟內，飛碟正要起飛）（多蘭正進入已經空了的房間）他去了哪裡！

第四頁

分格 1- （多疑的科學家在攝影棚）總之，我再重複一次，這些飛碟根本不存在！
分格 2- （多疑的科學家）那只是幻覺！純粹的幻覺！（當他在說話時，從他後面的窗戶可以看到飛碟飛過天空）
分格 3- （電視播報員指向閃靈俠）那麼你有什麼要現在，為大家隆重介紹反駁方：閃靈俠。
分格 4- （閃靈俠）我唯一要做的，各位，就是公開一架會飛的飛碟！特派員多蘭，帶出飛碟！
分格 5- （閃靈俠不耐煩）特派員多蘭……
分格 6 （閃靈俠非常不耐煩）你說你沒辦法是什麼意思？飛碟就在後面房間！
（多蘭）後面房間是空的！
分格 7- （觀眾鼓譟）哈哈哈哈哈哈哈！騙人的！哈哈哈哈哈！
分格 8- （說明文字）過了一會（P.S. 回到地球，拿著古怪的火星物品，還在吸著糖果棒。多蘭心不在焉看到他，但沒看到他們後面有飛碟，或是看到熱切衝向飛碟的火星人）
（多蘭）喔！你在這啊，P.S.，你去哪裡找到那個蠢東西的！
分格 9- （說明文字）同時間（我們看到可憐又慘兮兮的火星人終於回到外星球，飛碟開往火星）

劇終

上圖：這是典型的腳本範例。漫畫家可以自創版型，還有分格的編排。

草稿

對於圖像媒介而言，概念上的編排與設計是不可避免的。在廣告界稱為「版面」（layout）或「完稿」；在電影界則稱「分鏡腳本」（storyboard）；在漫畫界，我們稱為「草稿」（dummy）。

這類工具是實驗性的模擬圖，讓創作者在實際開始做最終版的作品之前，可以再做修改。草稿是畫漫畫不可或缺的步驟，因為圖像說故事能否成功的關鍵因素，在於編排文字與意象與敘事的能力，以及抓住讀者注意力的能力。編輯、作者與漫畫家可以透過草稿掌握漫畫的故事與圖像，幫人省時省錢，好處多多。

對獨立工作的漫畫創作者而言，草稿可以簡單如按照分格順序整理的參考照片，或是複雜如畫出細節，彷彿是用鉛筆呈現成品的素描底稿。草稿的主要用途在於事先編排漫畫的細節，避免漫畫家實際投入繪製或說故事作之後才發現行不通。至於數位漫畫，通常是直接從草稿開始動工，直到完稿為止。

接下來幾頁的漫畫草稿節錄自圖像小說《走向風暴之心》（To the Heart of the Storm）。這部漫畫的畫紙尺寸為 8½ × 11 英吋（21.59 × 27.94 公分），是使用打字機紙，大小與形狀大約與最終印刷的完稿相同。我在每張最終草圖的旁邊都附上了上完墨線的完稿（見圖 105 至 108）。

142

圖 **105**

圖 106

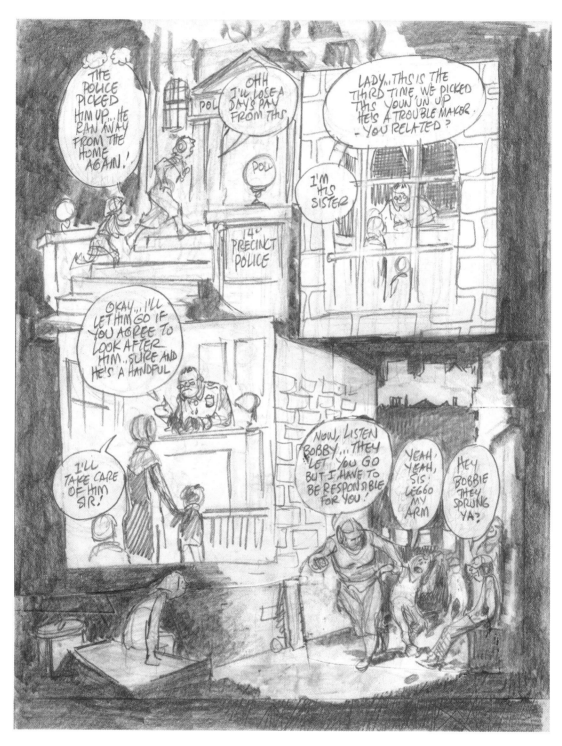

圖 107：這頁鉛筆草稿對編輯與漫畫家來說算是很周全完整。

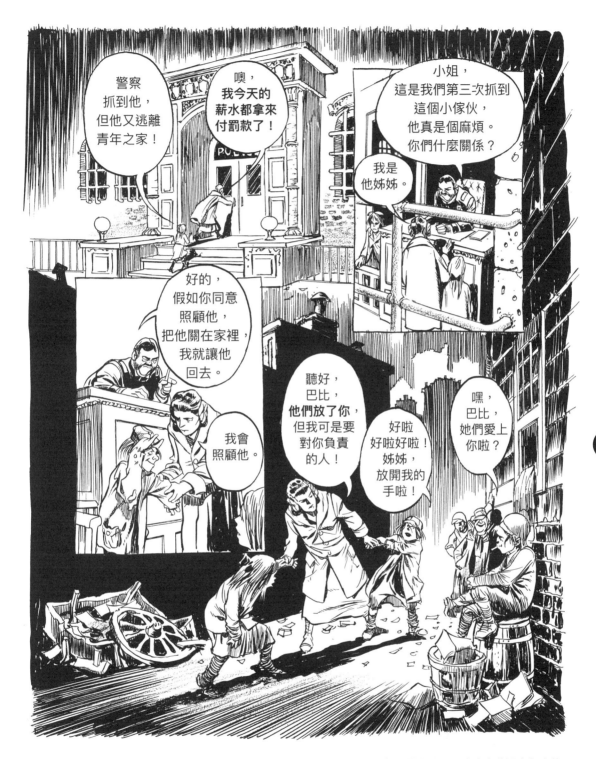

圖 **108**：墨線稿中的人物姿態和頁面編排更為精細。先打好草稿，決定好架構之後，漫畫家之後還有很大的變更自由度。

第 **7** 章

漫畫的應用

通常連環畫的功能分為兩大類：教學用途和娛樂用途。週刊漫畫、圖像小說、數位或網路漫畫、教學說明書與分鏡腳本是最常見的漫畫用途。主要來說，週刊漫畫、圖像小說與網路漫畫屬娛樂用途，說明書與分鏡腳本則用於教學和銷售。但兩類用途仍有重疊之處，因為連環畫本身就具備說明性質。舉例來說，漫畫書通常限於娛樂為主的故事，但也常運用指導性質的技巧來提高誇示與娛樂效果。而即使在以娛樂為目的的漫畫作品中，也會包含某些知識或技術的說明。常見的例子像是在偵探故事中講解打開保險櫃的程序，或是太空探險的故事中組裝各種組件的過程。下一頁的圖 109 即是以充滿娛樂的故事來傳達富教育意義的訊息。

在教學漫畫中，特別是關於行為與態度的教學（本章節將詳細講解），資訊的細節通常以大量的幽默元素（或誇示）點綴，企圖吸引讀者的注意力、傳達實用內容，並且建立視覺類比和認識生活情境，這為技術工作增添娛樂性。

娛樂漫畫

連環畫顯然不是沒有限制的。一幅描繪著人物姿態或場景的圖畫，即使沒有文字，也能表達出深意與一定程度的情感。但在前一章節中我們也觀察到：圖畫的表現很明確，會排除其他的詮釋，描繪現實存在的事物給人的想像空間不大。然而辨識出現實中存在的人物及填補情節間空隙的任務，還是仰賴讀者的生活經驗。總之前提是圖像要有一定的準確度。

這就像讀者閱讀散文時，私自在內心將文字描述轉譯為視覺圖像一般。比起解讀圖片，這是更加私密的過程，也讓讀者更為投入。

連環畫面對的另一個挑戰是處理抽象的事物。當漫畫家從一連串的肢體動作中挑選出一個體態，或捕捉物體運動的一瞬間時，幾乎沒有時間跟空間去處理無形的情

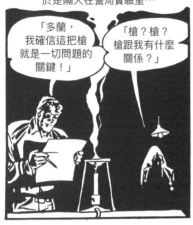
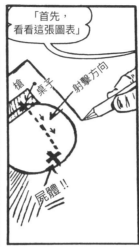
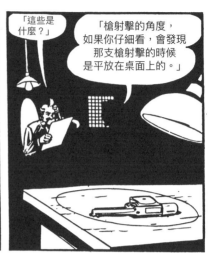

圖 109：此三格漫畫節錄自發行於 1948 年 6 月 6 日的《閃靈俠》〈罪惡的手槍〉（The Guilty Gun）篇。這是娛樂性漫畫，不過需要加入一些彈道的技術資訊，讓讀者了解劇情，又不至於妨礙到劇情的進行。

感，如劇烈的疼痛、愛的光輝、或者內在衝突的痛苦等。面臨這種考驗時，更需要漫畫家發揮極大的創新精神與創意。這種情況正是擴展漫畫應用技法的大好機會，也是卡通漫畫家最主要且必須持續面對的挑戰。克服的方法只有兩種：冒著失敗的風險嘗試；或者乾脆放棄，避開任何無法輕易以既有藝術手法來表現的漫畫主題。

圖像小說

過去三十年來，圖像小說的崛起開啟了新的文學視野。圖像小說是一種漫畫的形式，在美國目前是成長最快速的文學體裁。在上一世紀，漫畫被限縮在短篇敘事或短集數的故事框架中。出版商認為讀者想從漫畫得到一目了然的訊息（像是報刊連載漫畫），或是感官視覺衝擊（像是奇幻漫畫〔fantasy comics〕）。1940 到

1960 年代早期，漫畫界普遍將閱讀者年齡層定為兒童。在很長一段時間裡，成年人看漫畫被視為低智商的表現。因此出版商不鼓勵或支持發展適合成年人閱讀的漫畫。

這種貶低漫畫的態度由來已久，由於古時的掛毯、室內或屋頂下方的飾帶，或聖書文字敘事通常用於記錄事件和證實神話故事，目標讀者為廣大民眾；中世紀時期的連環畫主要講述富有道德寓意的故事或宗教相關故事，其中並沒有太深刻的意義、內涵或細節，鎖定的閱讀對象為教育程度低下的大眾，最終導致連環畫只運用表淺的刻板印象來處理人物，因此若讀者想閱讀更為複雜細緻的題材或故事，往往會選擇閱讀文字。

到了二十世紀中，連環畫家開始發展長篇的作品形式，一般稱為「圖像小說」，虛構與寫實題材的作品皆有。

漫畫市場與大眾看待漫畫的態度在 1970 年代有了重大轉變。由於創作題材變得廣泛且有深度、以及漫畫家在創作上的諸多突破，讓圖像小說發展能夠持續成長，大眾接受度也不斷提高。儘管數位與電子科技發展日新月異，但紙本印刷不會立即消失，因此嚴謹認真的漫畫家與作者只要願意努力嘗試、從錯誤中學習，還是有望能吸引更多有眼光的讀者。至於出版社將只會是觸媒的角色，再無其他作用。

漫畫的未來掌握在投入這個領域的人手中。這些人深信，隨著時間進展，連環漫畫將愈來愈能憑藉其圖文交織的特質，為檢視人類生命經驗的文學本身貢獻不同的溝通面向。

儘管連漫畫有風格、呈現方式、版面空間運用的經濟效益與印刷技術的種種考量，漫畫藝術家仍以對話泡泡和分格做為基礎工具，在形式的框架限制內細膩地平衡處理圖文配置，同時以具有企圖心的故事與主題來吸引並挑戰品味更為刁鑽的讀者。

數十年來，圖書市場對漫畫一直保持不太友善或冷漠的態度，不過近年逐漸轉為接受，甚至歡迎優秀的圖像小說。現在除了漫畫書店、獨立書店外，連鎖店和線上零售店都開闢相當大的空間來陳列美國本土的圖像小說作品，以及進口的日本和歐洲漫畫。文學獎項開始納入圖像小說的評選；規模不一的冷、熱門刊物也紛紛介紹和評論優秀的連環畫作品。甚至連近年大量改編英雄漫畫的好萊塢賣座電影，也把觸角伸入另類和文學漫畫（《閃靈俠》正是其中之一）。卡通創作者再也不會在文化上顯得格格不入了。

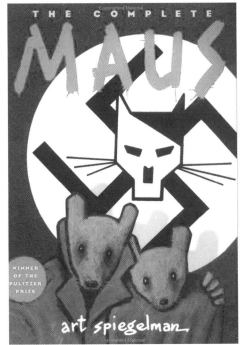

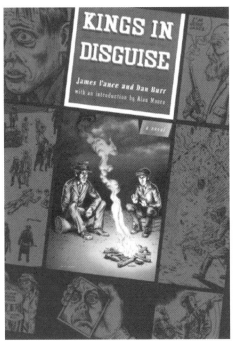

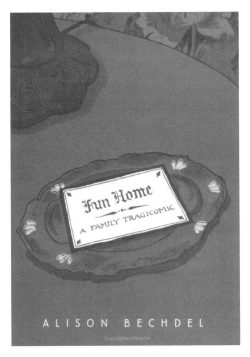

上圖：這是四部廣受好評的美國圖像小說，分別是：威爾·艾斯納的《與神的契約》（The Contract with God）、阿特·斯匹格曼（Art Speigelman）的《鼠族》（Maus）、詹姆士·凡斯（James Vance）與丹·布爾（Dan Burr）的《喬裝的國王》（Kings in Disguise）、艾利森·貝克德爾（Alison Bechdel）的《歡樂之家》（Fun Home）。這些作品不僅贏得媲美奧斯卡的漫畫獎項如艾斯納獎（Eisner Award）與哈維獎（Harvey Award），甚至贏得或入圍過去只限於非圖像文學作品的獎項，如美國國家書評人協會獎（National Book Critics Circle Award）、洛杉磯時報獎（Los Angeles Time Book Award）與普立茲獎（Pulitzer Prize）。

網路漫畫

　　現今，外界除了廣泛認可圖像小說是一種文學藝術形式，大眾對於網路漫畫的興趣在過去二十年來也明顯增加。網路漫畫不僅是新手漫畫家很好的練功場，也是節省傳統昂貴印刷成本的可行選項。此外，電子形式能接觸到更多國外的潛在讀者，甚至是其他漫畫家。網路漫畫涵蓋了所有漫畫類型，從傳統的插科打諢漫畫（gag cartoon）、內容縝密複雜的線上圖像小說，到實驗性質的數位藝術，應有盡有。

　　隨著網路普及全球和數位媒體的興起，網路漫畫提供了更為即時的閱讀體驗，內容很快就更新，不像紙本年代通常要等上數月之久。創作者與讀者間的關係也變得較為親近，部落格與網路平台的出現提供了創作者與讀者、讀者與讀者間的互動空間。

技術教學類漫畫

　　許多純娛樂漫畫的惱人限制到了教學類、或是傳授某種專業知識的連環畫領域中，會變得比較不成問題。教學漫畫可以分為兩種類型：技術教學和態度教學。

右側上圖與下圖：這是取自《維護月刊》（P*S, The Preventive Maintenance Monthly）上的〈笨笨喬〉故事（Joe Dope），由美國國防部所發行。

上圖：這兩頁取材自軍隊中的使用手冊。漫畫的結構較為正式，而且保有分格與對話泡泡的功能。

技術性質的教學漫畫是從讀者的視角來呈現學習的內容，提供步驟、流程的指示，以及與物件組裝或修理相關的操作方式，而操作的動作本身就有連環或連貫的本質。教學漫畫成功的關鍵在於讓讀者能輕易與內容產生共鳴。舉例來說，成功的教學漫畫，都是從讀者的角度來說明並展示操作流程。教學漫畫中的分格、對話泡泡的位置和說明文字都經過仔細且精確的編排，以吸引讀者目光。若能適宜地將這些元素結合，就能使讀者在閱讀時與自身經驗產生共鳴，進而去熟悉主題。這非常適合以連環畫來實現。

引導態度的漫畫

另一種教學連環畫，主要目的是培養讀者對某件任務的態度。連環圖片裡的演出和劇情喚起的人際關係或身分認同本身就具有教育意義。人類透過模仿而學習，閱

* 你被錄取了！
關於你與你的職業

* 如何找到工作

上圖與次頁圖：這是為四到十二年級的學生所設計的職涯探索手冊：《職場風景》（Job Scene），幫助學生了解自己對個人職業生涯的責任。手冊中強調了工作的影響力與尊嚴，並且廣泛介紹多種工作機會，能夠激發學生對於規劃職業生涯的興趣與好奇心。

* 飯店與餐廳　　　　* 設計繪圖　　　　* 木工

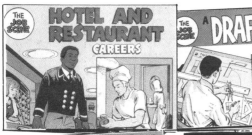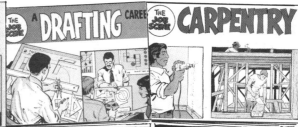

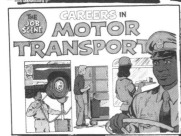

* 醫療工作　　　　* 汽車技工　　　　* 機械工廠

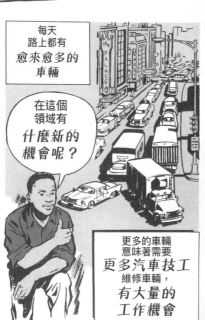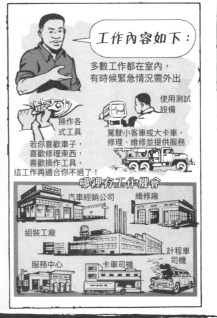

* 公共運輸　　　　* 辦公機器操作　　　　* 家具製作

每天路上都有愈來愈多的車輛

在這個領域有什麼新的機會呢？

更多的車輛意味著需要更多汽車技工維修車輛，有大量的工作機會

工作內容如下：

多數工作都在室內，有時候緊急情況需外出

使用測試設備

操作各式工具
若你喜歡車子，喜歡修理東西，喜歡操作工具，這工作再適合你不過了！

駕駛小客車或大卡車，修理、維修並提供服務

哪裡有工作機會

汽車經銷公司　維修廠
組裝工廠
服務中心　卡車司機　計程車司機

讀此類漫畫的讀者，可輕鬆地根據生活經驗自行填入中間未提及的情節。紙本漫畫不像真人或動畫電影，閱讀時沒有時間壓力，讀者可以慢慢檢查、消化與想像實際演練的情景，將自己代入角色或某種態度之中。漫畫不像照片那樣死板，作品可以利用簡略及誇大的表現手法來凸顯重點並影響讀者。

分鏡腳本

分鏡腳本（storyboard）為順利拍攝電影而事先規劃好、在手繪或現成框格內呈現的靜態場景圖。雖然分鏡腳本也具備連環藝術的主要元素，但仍有別於漫畫書和連載漫畫，因為分鏡腳本會在分格下方以對白註記、攝影機運鏡方式、音效來取代漫畫中原本的對話泡泡與各種分格，類似於電視或電影螢幕下方的字幕。分鏡腳本的用意不是為了閱讀，而是要搭起劇本與電影拍攝之間的橋梁。分鏡腳本上寫滿了各種技術與藝術層面的決策，像是電影將如何拍攝，以及電影最終要呈現什麼樣貌。漫畫家也是以同樣的方式來考慮分格中的場景構圖；分鏡腳本創作者在分鏡圖中指出鏡頭（shot，也就是攝影角度）設定，並且預想人物與燈光的位置。

由於電腦動畫電影和特效的日益普及，分鏡腳本的規畫需要愈來愈仔細。漫畫（的出現先於電影）與電影之間有著根本上的關係，因此製片人自然而然會聘用漫畫家來繪製分鏡腳本。有些漫畫書甚至能直接做為改編電影的分鏡腳本。

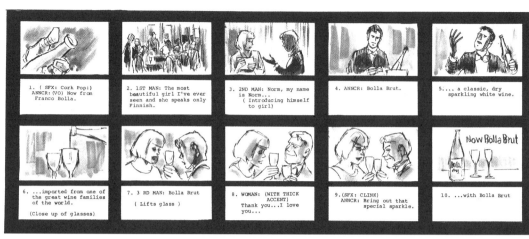

博拉‧布路《派對篇》 喬瑟夫‧嘉瑙公司，攝於 1984 年

（音效：酒瓶塞）播音員：（旁白）來自法蘭克‧博拉	男人1：她是我見過最美的女孩，而她只會講芬蘭語。	男人2：諾姆，我叫諾姆…（向女孩自我介紹）	播音員：博拉‧布路	……經典、不甜，充滿氣泡的白酒
……從世界上最好的酒莊進口（杯子的特寫）	男人3：博拉‧布路（舉起酒杯）	女人：（帶著很重的口音）謝謝……我愛你	（音效：玻璃杯碰撞聲）播音員：博拉‧布路飲入口	……激起特別的火花

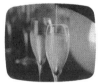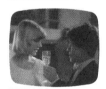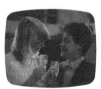

(SFX: CORK POP!)
ANNCR: (VO) Now from Franco Bolla,

1ST MAN: The most beautiful girl I've ever seen and she speaks only Finnish.

2ND MAN: Norm. My name is Norm. . .

ANNCR: Bolla Brut,

a classic, dry sparkling white wine

imported from one of the great wine families of the world.

3RD MAN: Bolla Brut.

WOMAN: (WITH THICK ACCENT) Thank you...I love you...

(SFX: CLINK)
ANNCR: Bring out that special sparkle...

with Bolla Brut.

（音效：酒瓶塞）播音員：（旁白）來自法蘭克‧博拉	男人1：她是我見過最美的女孩，而她只會講芬蘭語。	男人2：諾姆，我叫諾姆……	播音員：博拉‧布路	……經典、不甜，充滿氣泡的白酒
從世界上最好的酒莊進口	男人3：博拉‧布路	女人：（帶著很重的口音）謝謝……我愛你	（音效：玻璃杯碰撞聲）播音員：博拉‧布路飲入口	……激起特別的火花

上圖：這是電視廣告的分鏡腳本和實際廣告片中相對應的畫面截圖。

原編按：本章節對於教學漫畫的內容有詳細的討論，這個面向在業界的占比不大，而威爾·艾斯納對此的重視足見其人在漫畫藝術中長久的職涯與難得經驗。從 1942 年至 1945 年，艾斯納於華盛頓五角大樓擔任准尉一職，在二次大戰期間，他製作了激勵人心的海報，並率先使用漫畫呈現具教學目的的文宣：《軍隊動員》（Army Motors）。他將艱澀的資訊放入漫畫劇情中，有效傳達資訊，如此創新的作法，使他私下得到了與美國陸軍的合約，出版《維護月刊》（P*S, The Preventive Maintenance Monthly），並 在之後許多年也持續出版該雜誌。他於 1948 年成立美國視像公司（American Visual Company），以便服務各界出產教學漫畫的需求。他服務的機構包括美國政府的技術培訓學校（Job Corps）和通用汽車公司（General Motors）等。此外，他又單獨成立另一間公司，為橫跨全美的學校出版一系列以漫畫呈現的教學用書。艾斯納擁有這樣的雄厚的實業背景，在該領域中無人能出其右，他對教學漫畫的講解是十分寶貴的資訊來源，同時也是他對連環畫應用在教學上的見解如此深刻的原因。

紙本印刷與數位時代中的連環畫教學

連 環畫藝術，特別是應用在漫畫上，無論是紙本或數位出版的重點都在於複製。基於這點，培養漫畫人才必須同時注重美感和技術兩個層面。漫畫領域的訓練鮮少有偶然與投機可言。

漫畫裡頭的連環畫藝術尤其形成了一套可以教授和學習的方法。它衍生自以科學、語言學與文學知識為基礎的想像，同時結合寫實或誇大諷刺的畫法，以及運用鉛筆、畫紙、或電腦繪圖板等繪畫工具的能力，實際上，光是一個平凡的漫畫書故事就涉及多種不同領域的技能與知識，老師們可能會因此大開眼界呢。

或許會過於簡化，但我試著用下面這張圖（見圖 110）來說明上述的論點。

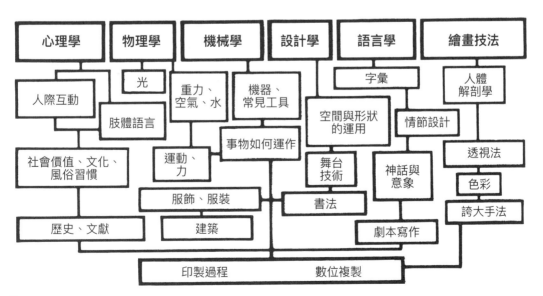

圖 110

準備工作

　　基本的繪畫與寫作能力是創作連環畫的必要條件。連環畫的目的在於講述故事，描繪的是讀者能辨識的意象，因此十分著重真實感。人類、動物、物件與裝置、自然現象和語言等，都是漫畫運用的工具。創作者先透過可以取得的書本或課程去學習人體結構、透視法、設計與構圖這些創作漫畫的重要準備工作。上述的項目都自成一門學科，也全都屬於漫畫的課程範圍。除了這些常見的學科外，現在許多學校都設有漫畫教學，如佛蒙特州懷特河交界處（White River Junction）的卡通研究中心（The Center for Cartoon Studies）、紐澤西州多佛的庫伯特學校（Joe Kubert School of Cartoon and Graphic Art），以及紐約市視覺藝術學院（School of Visual Arts，原註：本書第 173 頁有更詳細的學校資訊）。養成閱讀的習慣，特別是（但不只是）閱讀短篇故事作品，對於建立編寫故事與敘事的能力很有幫助。閱讀小說能刺激想像力，漫畫家帶給讀者更豐富的「想像」。閱讀也能儲備許多知識，作者／漫畫家需要掌握跟無數題材相關的大量知識，才能應用在創作上。知識的補充是無窮無盡的，畢竟漫畫是一門與人類生活經驗緊密相連的藝術。

如何觀察事物

　　漫畫家如何觀看自己手頭上的日常素材與物件，關鍵在於他的處理技巧。而要認識、並且呈現物體的運作情形，必須從最根本的層面去觀察。

　　所有創作者都必須好好認識接下來這些隱藏在各種現象與意象中的基本元素細節，這也是世人必須了解的重要題材。

人體機器

　　將人體（或動物身體）想像成機械裝置，只能做有限度的動作。了解這組機器能做和不能做什麼，是操作它的關鍵（見圖 111）。

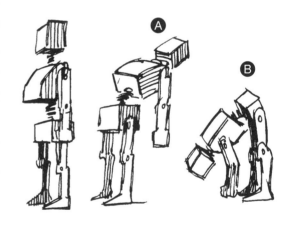

圖 111：Ⓐ 最大的後仰程度。Ⓑ 最大的前彎程度。

透視法

在平面上畫線條，使線條最終匯聚在水平線上某一點，也就是「消失點」（vanishing point），能夠表現出距離、形狀間的關係、還有物體的構造與尺寸（見圖112）。

光線與陰影

將照射的光線想像為一股水流。沒有光，就只剩下黑暗，物體的背光面因為阻斷光線而顯得黑暗。所有同在光源下的物體都會有背對光線且黑暗的一面（也就是陰影）。所有物體都會在其背光面，無論是牆壁、地板、或任何東西的表面形成陰

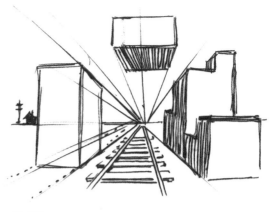

圖 113

影。陰影的形狀與物體的形狀相同（見圖113）。光線的運用會影響畫面的情緒，例如陰影會激起恐懼感，亮光則帶給人安全感（見圖114）。

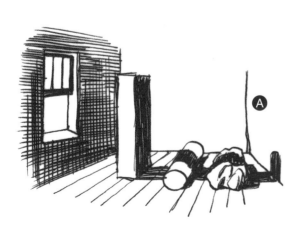

圖 113：Ⓐ 有特定方向的光源。Ⓑ 沒有特定方向的光源。

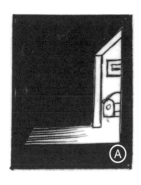

圖 114：Ⓐ 未知。Ⓑ 已知。Ⓒ 威脅。Ⓓ 直接坦白。

162

圖 115：桌燈也能拆解構造。

圖 116：任何小道具都必須精確運作，比方說門絞鍊的安裝方式。

物體

　　所有人類日常生活中的物體基本上都是機械。從簡單的空盒到汽車都具有特定結構，使用功能也有限制。就這方面來說，跟人體是一樣的（見圖 115）。

裝置

　　請好好了解裝置如何運作吧！讀者都知道它們的正常運作方式，因此畫錯會使讀者留下不好的印象，在寫實風格或誇大搞笑卡通中都是如此（見圖 116）。

地心引力

　　地表上所有事物都符合地心引力原則，也是人類不斷想抵抗的物理現象。地心引力原則是常見且易懂的說故事工具。（見圖 117 至 118）

布料

　　所有覆蓋在物體或人體上的布料都符合地心引力原則。布料受引力影響的變形情況與布料下的物體形狀有關（見圖 119 至 120）。

圖 117：物體的重量會影響物體受地心引力吸引而掉落的結果。

圖 118：抗地心引力的物體 Ⓐ 軟布料。Ⓑ 平整的表面。

圖 119：Ⓐ 支撐點（在下面支撐著布料的點）。Ⓑ 垂墜感（布料的皺褶）。Ⓒ 布料下垂皺褶（未受支撐的布料因為地心引力吸引而垂落）。

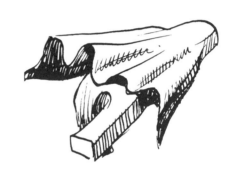

圖 120：抗地心引力物體正在動作中（提拉的動作讓布料能夠抵抗地心引力）。

卡通化

　　卡通是將事物誇張或簡化後的結果。寫實風格嚴守機械或解剖學上的大部分細節。刪去一些圖畫細節可以讓圖畫更容易消化，也增添一些幽默感。相較之下保留細節的做法因為接近讀者現實所見，而有助於增加可信度。卡通則是一種印象派的表現形式（見圖 121）。

構圖

　　應該把每個分格都想像成一座展演各種元素的舞臺，因此編排的目的必須十分明

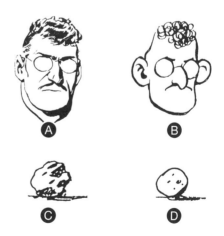

圖 121：Ⓐ 寫實的畫法。Ⓑ 卡通化的畫法。Ⓒ 寫實的石頭。Ⓓ 卡通化的石頭。

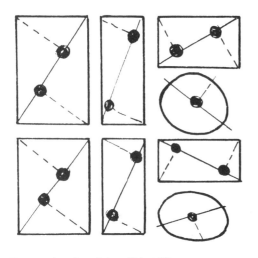

圖 **122**：每一個分格都是幾何形狀。

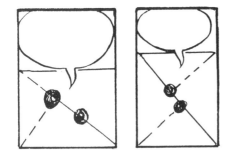

圖 **123**：任何分格內的焦點都是由一條對角線與其他角落延伸出的垂直線交錯而成。焦點的區域可以放置主要的物件，或做為主要情節發生處。

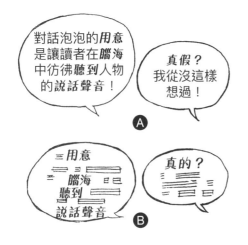

圖 **124**：**Ⓐ** 粗體字有強調效果。**Ⓑ** 讓讀者快速領略重點訊息。

確。分格或頁面中出現的任何元素都不會是湊巧或偶然放入的。構圖時主要考慮的是注意力的中心位置，主要的物件或動作務必擺在最吸睛的區域。

分格是幾何形狀，其中的焦點（focal point）會率先抓住讀者的注意力，之後讀者的視線才會移動到分格中的其他部位。分格的形狀決定了焦點的位置（見圖122）。

在對話泡泡主導的分格中，對話泡泡以外的其餘區域都受制於焦點（見圖123）。

注意！「焦點」與透視法不同，是根據經驗歸納出的法則，而非硬性規定。雖然稱為焦「點」，但其實焦點是一個「區域」，至於物件或動作發生的位置，請自行挑選判斷。這些法則只是場景構圖時的輔助而已。

對話泡泡

對白泡泡內的想法，也就是泡泡內的對白，會在讀者的腦海內反覆播放。讀者通常在心裡發出聲音唸對白。所以別忘了，這裡處理的是「聲音」。若要強調某些句子，可以使用加粗的字體。請記得，讀者首先會瀏覽整個頁面，接著才是個別分格。假如圖像內容太豐富、細節繁多，讀者通常會先快速掠過文字。這時候聰明地運用「粗體字」，不但能表達出「聲音」，也能預先提示重點訊息（見圖124）；讀者掃過粗體字之後就能立刻掌握訊息。對話泡泡的右邊要避免使用連字符號來連接分成上下行的英文單字，否則會拖慢閱讀速度。也別忘了由於分格與分格之間有時

間差，因此當一句對白被拆至兩個不同的分格，看起來一點也不乾脆俐落，情節也會變得難懂，或看起來很呆板（見圖125）。我個人會避免在一個分格內，為同一位人物設計三到四個對白泡泡，以免破壞劇情的流暢（見圖126）。建議將對白設計的簡潔一些（一個對話泡泡最多只塞入三十個字）；或是切割對白，把對白分配到新增的分格中。

視覺圖像與插畫

漫畫中的圖畫是視覺圖像；教科書中的圖畫則屬插畫。視覺圖像可以代替文字；插畫則用來重複或強調、裝飾文字的效果，或帶來不同的氛圍。請將自己當做視覺圖像創作者，而不是插畫者吧！（見圖127）

印刷技術

整個二十世紀以來，連環畫藝術的相關印刷媒體有長足的發展，像是漫畫書、雜誌與報章連載漫畫等。為了印製（print production），現今出版社仍會要求漫畫家準備一份原稿，因為作品必須是能夠複印的稿件。至於是選擇紙本或數位出版，或者兩種方式並行，還是由出版社決定。

複製與描繪風格

藝術作品的描繪方式與複製方式彼此呼應。早期的報章連載漫畫都是以簡單的黑色線條來畫，因為報紙與雜誌大多採用凸版印刷（letter-pressed）（見圖128A），網點（halftone），也就是灰色的部分很簡陋，使用的網版（screen）也很粗糙。此外，

圖 **125**：切割對話泡泡。在思考的過程中，兩個分格之間已流逝了很久的時間。Ⓐ 分格1。Ⓑ 分格2。

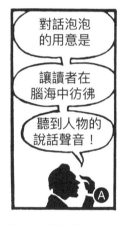
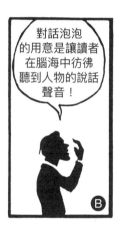

圖 **126**：編輯對話泡泡。Ⓐ 原版：一句話分成太多泡泡，會拖慢情節。Ⓑ 修改：編輯過後，視覺上變得輕快許多，速度也加快了。

這位先生感到惱火，伸手拍打了禿頂上的蒼蠅

圖 **127**：Ⓐ 插圖。Ⓑ 視覺圖像。

漫畫的墨線必須非常清楚明確，才能以捲筒印刷機（web press printing）印在便宜粗糙的新聞紙和漿紙（pulp paper）面上。平版印刷（offset printing）技術問世之後，印版以化學方式處理過，不僅能留住墨水或防墨水侵蝕，也能印出較為細緻的線條（見圖128B）。輪轉凹版印刷（rotogravure printing）在美國出版業一直都不盛行，因此對漫畫風格的影響很小（見圖128C）。

後來，黑白漫畫開始演變成彩色，透過層層交疊的方式印刷，也就是「手工分色」（hand-separation），分成不同區塊上色，類似根據編號上色的兒童繪本，讓印版雕刻師傅可以按部就班上色。漫畫家相對必須確保線條足夠清晰明確，以便讓顏色剛好填在正確的區域。因此，如果想以這樣的印刷方式製造出暈影效果（vignettes，圖像邊緣暈染或沒有明顯邊線）是不太可能的（見圖128D與129）。

漫畫作品印刷出來的效果如何，其實取決於印刷廠師傅的技術。

到了現今這個數位攝影時代，很容易就能取得平價又高畫質的平台掃描機、電腦操控和數位製版（digital plate-making）工具，使得從漫畫家工作室到印刷製版的完整工作流程可以透過電子郵件往返，在幾小時內就順利完成（見圖130）。

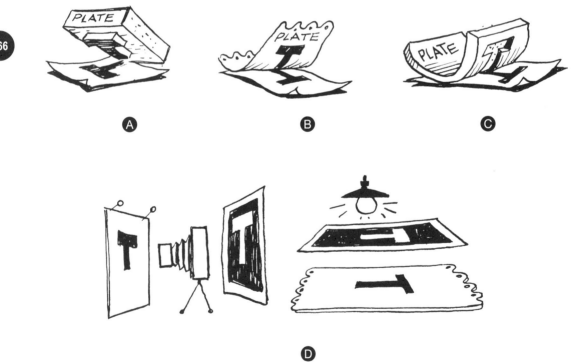

圖 128：印刷：傳統印刷是將圖畫刻印在版上，接著塗上一層墨水進行印刷，基本上有三種方式。Ⓐ 凸版印刷（letterpress）：凸版印刷的其中一種是使用橡膠版凸起的表面在紙張上留下壓印。Ⓑ 平版印刷（offset）：利用表面化學物質的性質差異來印刷。Ⓒ 輪轉凹版印刷（rotogravure）：像蝕刻一樣，將圖畫刻入金屬版的表面。Ⓓ 雕版（engraving）：原作中的圖畫轉移到印刷版上。

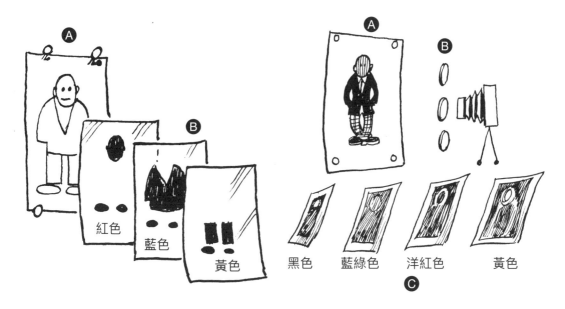

圖129：手工分色：漫畫中的墨線是分隔顏色的界線。 Ⓐ 原作。Ⓑ 層疊上色：三種原色。

圖130：網版分色。Ⓐ 全彩的原作。Ⓑ 三原色的濾鏡（從四色印刷〔four-color printing〕印刷機引出的洋紅色、藍綠色與黃色，可以混合出紅色、藍色與其他色調）。Ⓒ 負像（negatives）。

黑色　　藍綠色　　洋紅色　　黃色

數位藝術與電腦

在個人電腦出現之前，多數漫畫與插畫都為了複製而需要準備原稿，後來的世代稱之為「原始過程」。當時的漫畫家必須學會使用鋼筆、毛刷與鉛筆繪畫，在插畫紙或西卡紙上作畫，然後再將完成的作品交付印刷。畫稿上會貼上網點紙（zip-a-tone shading，印有各種花紋或圖案的薄貼紙，是除了手繪陰影線〔hatching〕之外的選擇），或是表現灰色調的重疊筆觸。手繪方式無庸置疑會直接影響作品的風格，也能顯現創作者的作畫細節與水平，因此許多專業卡通畫家至今仍選擇手繪創作。儘管如此，電腦繪圖軟體與繪圖板等工具仍大幅提升漫畫創作者的生產力，這些工具因為配備有許多藝術與設計上的元素，只要動動滑鼠、按下按鍵，就能加入背景、為圖片上色、或選擇字體。數位創作模式具有無限的可能，能發展出各式各樣的風格與表現手法，於是漫畫將超越普遍的「漫畫書風格」，使得握有深厚藝術美感與敘事實力，卻缺乏傳統繪畫技能的人也能從事漫畫創作。

隨著數位科技不再只限於桌上型和筆記型電腦，它更擴展到如手機、掌上型電腦等多元平台上，因此連環畫家的創作方式與作品發布方式也跟著變得多元。

過程

一般來說，漫畫的發行方式只有下列幾種：紙本、線上、光碟或影片。在此我們主要討論紙本類的漫畫。現代人會透過電腦將把需要複印的文件傳送到影印機，流程如圖131。

在移到電腦作業以前，需先掃描紙本畫稿，將圖畫轉為數位格式。也可以利用數位繪圖板直接在電腦上進行創作，以點陣圖（bitmap）的形式（由眾多像素〔pixel〕組成，有固定尺寸），或是向量圖（vector image）的形式作畫。向量圖是將圖畫轉成以數學方程式為基礎的幾何圖元，在調整圖畫尺寸時不會破壞畫質。線稿完成後使用塗色軟體來上色，在線稿圖層（layer）上方加上著色用的圖層，才不會更動到原本的線稿。做法是只開啟一個圖層，在上面處理所有顏色；或多個圖層，每一個圖層都能獨立操作（見圖132）。漫畫家當然可以選擇放棄傳統的線稿與上色方式，改為利用數位圖像或是向量圖的方式來上色。

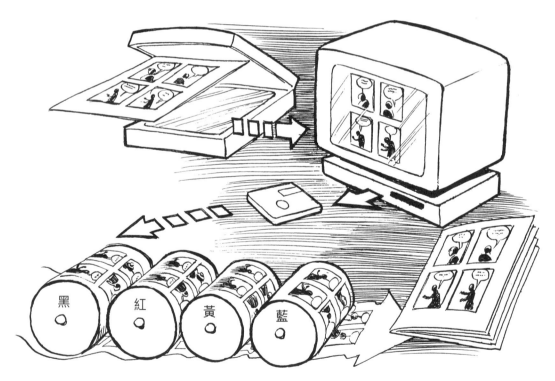

圖131

圖 **132**：以上所有上色和添加陰影的工作，都是先把草稿掃描至電腦後進行。Ⓐ 線稿。Ⓑ 圖層 1。Ⓒ 圖層 2。
Ⓓ 圖層 3。Ⓔ 完成圖。

網路漫畫

自古以來，漫畫是配合雜誌或報紙上的頁面、分格或帶狀空間來進行創作。自從網路在出版界與新聞媒體業逐漸普及，網路做為新的漫畫載體，開始威脅並取代紙本印刷的地位，至今網路漫畫已不再只是次於紙本漫畫的選擇。因此，數位科技如何影響漫畫藝術的呈現，也必須列入創作時的考量。

閱讀時，紙本漫畫在觸感及空間之間有一種獨特的動態，與在螢幕上圖畫的感覺大不相同。但可別忘了，連環畫這種文學媒體是以易於理解的順序來編排圖文，進而形成敘事。無論發行的方式為何，連環畫的基本要素都是相同的，包括：

敘事：「故事」必須符合一般的閱讀習慣。

構圖：分格的編排方必須以敘事目的為依歸。

角色：發揮巧思與創意設計出的「演員」。

繪畫技法：描繪事物的技巧水準。

只要漫畫仍是不具有運動、音效與立體感的藝術形式，敘事的過程就不會變。

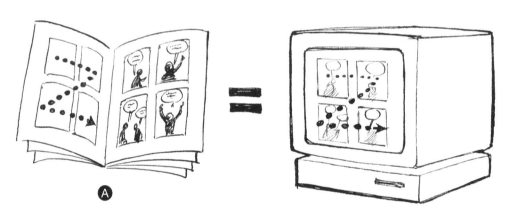

圖 133：Ⓐ 習慣的閱讀順序。

數位發行

透過螢幕閱讀漫畫時，螢幕的範圍就是一個頁面，閱讀方式與紙本漫畫相同。因此分格的編排、場景構圖，以及對話泡泡的使用方式也與紙本漫畫的格式一樣（見圖 133）。

數位漫畫的分格編排方式很靈活，因此可以實驗各種不同的頁面格式，看看如何能讓漫畫的閱讀節奏更符合螢幕閱讀。漫畫家不妨試著研究網頁設計的原則，深入關注這個問題。

將紙本漫畫的一個頁面轉移到螢幕上時,可以維持相同比例,需要讀者自行滾動頁面閱讀;或者可以調整頁面的格式,使頁面符合螢幕比例。

有些漫畫家選擇根據讀者捲動瀏覽分格與文字的方式來安排作品,實驗「無邊際畫布」的網路漫畫,融合運用各種敘事途徑,或利用互動功能以加強說故事的體驗。

圖134是「玩」各種分格編排方式的過程,最後產出了令人滿意的結果。

圖135則是一次一個分格的呈現方式。

這個過程省去了一般習慣要進行編排分格的功夫,過去以分格做為標點或情緒引導的功能不復存在,編排的重點轉為表演與場景的構圖。由於觀者的視線在一幕幕間移動得更快了,人物的姿態必須更明顯易懂。傳統漫畫則要配合不同的閱讀節奏。在紙本頁面上,讀者會先瀏覽所有的分格,對個別分格的注意比較鬆散。但不管是數位還是紙本,故事中該有的情節推進、時間感和文字音效的表現,皆需一

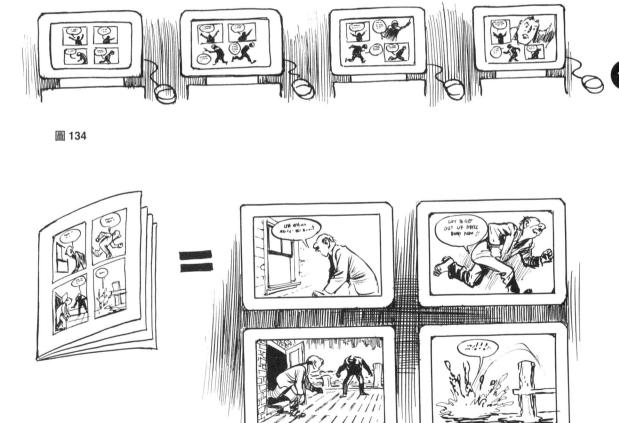

圖134

圖135:左邊的紙本漫畫與右邊沒有分格的連環畫面是同一部作品。

應俱全。隨著漫畫的傳播方式不斷進步，圖畫的傳遞更迅速、畫質也更清晰，這門藝術也因此變得更加精緻。個人風格或藝術特質對於故事情感內容的影響也不容忽視。

數位時代中的特質與個性

藝術的風格與個性，在傳統上，一直是影響漫畫書或連載漫畫特質的關鍵。這通常是因為漫畫家運用鉛筆、鋼筆或筆刷的特殊技巧，而對於敘事品質產生影響的緣故。有些人也許會認為，風格是一種不完美的形式。

科技總是影響著漫畫家在技能方面的拓展，同時也挑戰他的個人風格。電腦時代的來臨讓漫畫家得以使用電腦創作作品，而不光只是複印作品，因此也阻礙了個人風格的發展。傳統的作畫工具被新的工具（如滑鼠或觸控筆）取代，漫畫家在繪圖板上作畫時，圖畫另外會顯示於螢幕。創作者現在不僅可以運用新科技畫出技術上毫無破綻的透視角度及完美的幾何形狀；可以輕易調配出成千上萬種色彩，而且按個滑鼠就能得到炫目華麗的花紋圖樣。這些工具大大擴展了漫畫家的創作範圍。不過，因為所有具備電腦的人都能做到一樣的事，創作者就不能單純只會操作電腦，而需要更上一層樓，才能孵化獨樹一格的作品，並且反映出自身獨特的個性。

這一切都證明了，創作者對於題材的醞釀，以及敘事風格的精熟掌握，才是形塑連環畫作品個性與獨特性的關鍵。

有開設漫畫創作課程的學校

- 卡通研究中心（The Center for Cartoon Studies）
- 庫伯特學校（Joe Kubert School of Cartoon and Graphic Art）
- 羅德島設計學院（Rhode Island School of Design）
- 薩凡納藝術設計學院（Savannah College of Art and Design）
- 紐約市視覺藝術學院（School of Visual Arts in New York City）

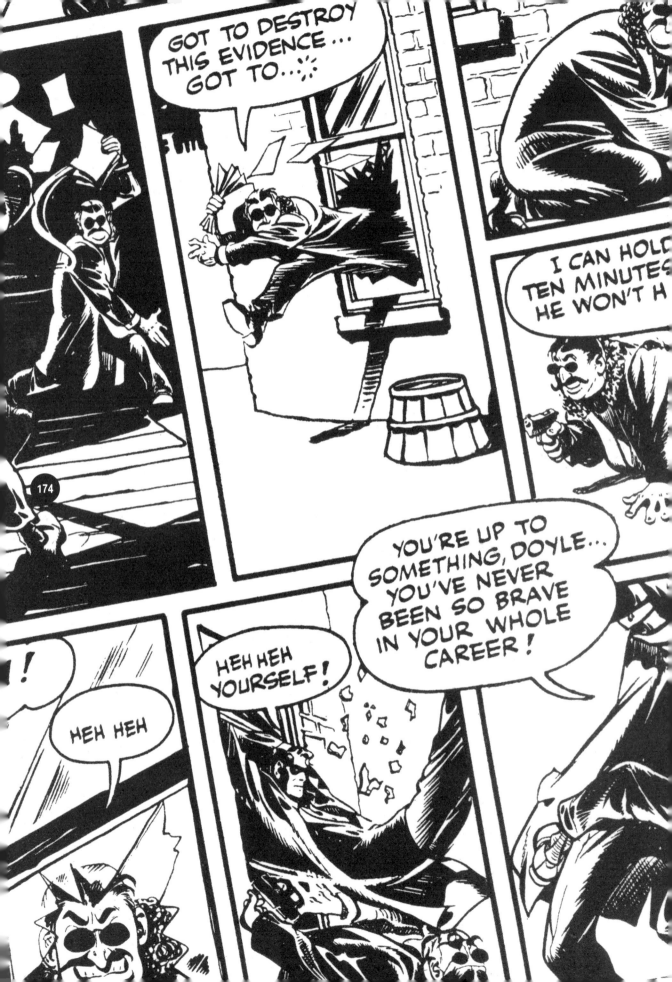

中英詞彙對照表

國家圖書館出版品預行編目資料

漫畫與連環畫藝術 / 威爾・艾斯納著(Will Eisner)；陳冠伶譯. -- 初版. -- 臺北市：易博士文化，
城邦文化出版：家庭傳媒城邦分公司發行, 2020.08
　　面；　公分
譯自：Comics and sequential art
ISBN 978-986-480-122-0(平裝)
1.漫畫 2.繪畫技法
947.41　　　　　　　　　　　　　　　　　　　　　　　　　　　　　109008480

DA5001

漫畫與連環畫藝術

原 著 書 名／Comics and Sequential art
原 出 版 社／W.W. Norton & Company, Inc.
作　　　　者／威爾・艾斯納（Will Eisner）
譯　　　　者／陳冠伶
選 　書 　人／邱靖容
系 列 主 編／邱靖容
執 行 編 輯／林荃瑋

業 務 經 理／羅越華
總 　編 　輯／蕭麗媛
視 覺 總 監／陳栩椿
發 　行 　人／何飛鵬
出　　　　版／易博士文化
　　　　　　　城邦文化事業股份有限公司
　　　　　　　台北市中山區民生東路二段 141 號 8 樓
　　　　　　　電話：(02) 2500-7008　　傳真：(02) 2502-7676
　　　　　　　E-mail：ct_easybooks@hmg.com.tw
發　　　　行／英屬蓋曼群島商家庭傳媒股份有限公司城邦分公司
　　　　　　　台北市中山區民生東路二段 141 號 2 樓
　　　　　　　書虫客服服務專線：(02)2500-7718、2500-7719
　　　　　　　服務時間：周一至週五上午 0900:00-12:00；下午 13:30-17:00
　　　　　　　24 小時傳真服務：(02)2500-1990、2500-1991
　　　　　　　讀者服務信箱：service@readingclub.com.tw
　　　　　　　劃撥帳號：19863813
　　　　　　　戶名：書虫股份有限公司
香 港 發 行 所／城邦（香港）出版集團有限公司
　　　　　　　香港灣仔駱克道 193 號東超商業中心 1 樓
　　　　　　　電話：(852) 2508-6231　　傳真：(852) 2578-9337
　　　　　　　E-mail：hkcite@biznetvigator.com
馬 新 發 行 所／城邦（馬新）出版集團【Cite (M) Sdn. Bhd.】
　　　　　　　41, Jalan Radin Anum, Bandar Baru Sri Petaling,
　　　　　　　57000 Kuala Lumpur, Malaysia.
　　　　　　　電話：(603) 9057-8822　　傳真：(603) 9057-6622
　　　　　　　E-mail：cite@cite.com.my
美 術・封 面／簡至成
製 版 印 刷／卡樂彩色製版印刷有限公司

■ 2020 年 8 月 4 日初版
ISBN 978-986-480-122-0
定價 800 元　HK$267

城邦讀書花園
www.cite.com.tw

Printed in Taiwan
著作權所有，翻印必究
缺頁或破損請寄回更換